미술실기 지도서 Vol. 2

미술은 연출이다

김승수 저

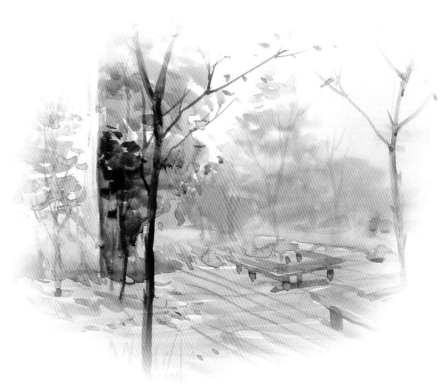

학교, 학원, 문화센타의 최적의 실기교재
누구나 할 수 있는 자세한 과정설명
내신실기, 입시 완벽대비
최단기간의 실기력향상

동영상시디
전과정 동영상 시디 (별매)

아트빔
ARTBEAM

미술 실기 시리즈 제2권
미술은 연출이다

copyright ⓒ2002 by artbeam
672-2 Inchang-dong, Kuri-city,Kyoungki-do, 471-841
All rights reserved. First edition Printed 2002. Printed in Korea
ISBN 89-953637-1-1

1판 2쇄 발행	2004년 8월 15일
저 자	김승수
기 획	고정옥
편 집	김모윤, 김정윤
발 행 처	아트빔(http://www.artbeam.co.kr)
주 소	경기도 구리시 인창동 672-2 세신종합상가 210 (우)471-841
전 화	031) 562-1679
등 록	1999.6.22. 제 37호
ISBN	89-953637-1-1

※저자 및 이 책에 관한 모든 문의는 도서출판 아트빔((031)562-1679)이나
 홈페이지www.artbeam.co.kr로 하시기 바랍니다.



# Profile

## Profile

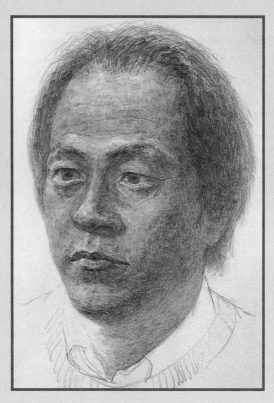

김 승 수

홍익 미술대학교, 동 대학원 졸업
개인전 2회

수 상
-대한민국 미술대전 특선 및 입선 5회
-한국 현대판화 공모전 특선 3회
-동아 미술대전 입선
그 룹 전
-대전 엑스포 국제판화전(1996년)
-한국 현대판화전(2000년,파리)외 다수
저 서 및 논문
-형상성을 통한 표현에 관한 연구(1995년)
-쉽고 빠른 소묘 정복(1999년)
-동영상 입시 석고 소묘(2000년)
-동영상 미술 실기 교재(2002년)
현 재
-미술실기교육 연수 강사
-한국의 사계 개인작품집 집필중
TEL:031)562-1679(O), 566-0433(H)

머 리 말

오랜 시간이 흘렀다. 누구나 처음부터 쉽게 그림을 배울 수 있도록 길잡이가 될 수 있는 책을 만들겠다고 마음먹고 나름대로 준비를 했지만, 이 책이 나오기까지 수년의 시간이 흐르고 말았다. 그동안 가장 고민했던 문제는 미술의 학습과정을 일반화하는 문제였다. 현실적으로 미술은 하나의 기준이 있는 것이 아니고 사람에 따라 다양한 시각과 표현방법이 있는데 이 책이 자칫 미술교육의 획일화를 조장하는 것이 아닐까하는 우려가 있었던 것도 사실이다. 그러나 기존에 나와있는 많은 미술관련 학습서를 보아도 가장 기본적인 ABC부터 설명한 책은 찾아보지를 못했다. 다른 생각을 다 접어두고 우선 누구든 처음부터 아주 쉽게 미술의 기본을 배워갈 수 있도록 연필잡는 법부터 설명해 나가기로 했다.

미술의 이상이 아무리 높다고 할 지라도 기본원리는 간단한 것이다. 또한 기본을 쉽게 다룬 지침서가 있음으로써 지금보다 훨씬 많은 사람들이 미술을 접하고 그의 삶을 보다 풍요롭게 가꾸어 갈 수 있는 동기를 줄 것이다. 일반 대중이 느끼는 미술에 대한 욕구를 채워주는 것은 그리 어려운 일이 아니며 많은 시간을 요하지도 않는다. 예를 들어 보기 좋은 사과를 그리고 싶을 때, 그것을 그리는 방법과 색을 칠하는 기본 원리를 안다면 누구나 원하는 만큼의 만족을 느낄 수 있을 것이다. 이러한 경험의 반복을 통하여 보다 깊이, 그리고 보다 넓은 미술의 경험을 할 것이며 이러한 개인의 동기유발은 나아가 미술전반의 풍요로운 발전과 나라전체의 문화적 성숙을 가져다 줄 것임은 당연한 일이다.

본질적으로 미술은 수동적인 감상의 대상이 아니라 모든 일반 대중이 직접 참여함으로서 그것이 삶의 일부가 되어, 보다 주체적이고 살아있는 활력을 일상생활에 줄 수 있는 충분한 동기가 되어야 한다고 믿는다. 물론, 모든 예술이 그렇듯이 미술이란 분야도 평생을 하여도 끝이 없는 것이기는 하지만, 그리고 모두가 그 정도의 미술전문가가 될 필요도, 가능성도 없지만, 적어도 인생을 살면서 미술을 즐기고 이것이 풍요로운 삶의 질적 향상에 기여하며, 미술을 전공하는 사람들과 서로 관심을 갖고 참여 할 수 있는 정도의 소양을 얻기까지는 아주 짧은 기간이면 족하다(길어야 6개월?). 하지만, 이제껏 올바르고 체계적인 미술교육이 없었기 때문에 미술은 특별히 선택된, 재능있는 사람만의 전유물이거나 사치놀음 정도로만 인식되어 왔다.

체계적인 교육을 통한다면 미술은 짧은 시간에 충분한 소양을 얻을 수 있게 할 수 있다. 지금처럼 불필요하게 많은 시간과 돈을 투자할 필요도 없으며, 가르치는 선생의 즉흥적인 기준과 검증 되지 않은 실기 수준에 의한 일관성없는 교육으로 미술을 왜곡시키지도 않을 것이다.

이 책은 감히 그러한 체계적인 미술교육을 위한 최초의 메뉴얼이 되고자 기획되었다. 이 책의 실기진행과정은 교육현장에서 검증된 교육방법이다. 그저 몇 개월간의 기획에 의해 급조된 결과물이 아닌, 그럴듯하게 보이게 하기위해 불필요하게 과장하거나 다듬지 않은, 철저히 실기교육 현장에서의 많은 시행착오를 거쳐 다듬어진 교육 과정에 맞추어 제작되었다. 그래서 부분적으로는 품위가 없어 보일 수도 있고, 보는 이에 따라서는 너무 기본적인 내용일 수도 있다. 그러나 의외로 오랜 연륜의 사람도 그러한 기본이 부족한 경우를 많이 본다. 이 책은 미술을 전혀 모르는 사람이 아주 처음부터 시작하는 것을 전제로 했다. 그러나 오랜 경험이 있는 사람도 자신의 기본을 확인하는 계기가 되었으면 좋겠다.

많은 훌륭한 선생님들은 이 책에서 기술한 것과 다른 방법으로도 얼마든지 훌륭한 교육성과를 올리고 있음을 안다. 그래서, 끝으로 당부하고 싶은 것은 산의 정상에 오르는 길이 오직 하나만 있는 것이 아니며, 그 다양한 길이 저마다의 장,단점이 있음을 생각하면서 이책을 통하여 그림공부를 시작하는 분들은 여기에서 배운 지식이 전부가 아니고 어쩌면 스스로 부숴야 할 껍질을 하나 뒤집어 썼다는 생각으로 이로부터 벗어나기 위해 보다 다양하고 깊이있는 공부를 게을리하지 말기를 바란다. 부디, 이 책이 미술에 흥미를 갖고 그 길을 즐거이 떠나는 길에 잠시의 길잡이 내지는, 더 높은 곳을 오르기 위한 일시적인 사다리역할이라도 할 수 있다면 더 이상 족함이 없겠다.

2004. 8. 김 승 수

이 책을 효과적으로 이용하려면

1. 이 책의 기본 학습 진도는 주 3일(하루 1시간 30분씩)을 기준으로 하였다. 이 정도의 학습으로도 6개월이면 충분한 실기력을 기를 수 있을 것이다. 물론, 좀 더 많은 시간을 투자한다면 도달 속도는 더 빨라질 것이다. 그러나, 충분한 이해를 위해선 여러번의 반복 학습이 필요함을 명심하기 바란다.

2. 이 책은 총 4권으로 이루어져 있다. 1권은 가장 기본적인 원리와 개체소묘, 정물수채화에 대해 설명하였고, 2권은 중급과정으로 기초 풍경화까지 다루었다. 3권은 인물그리기와 캐릭터그리기, 글씨작도법, 포스터그리기와 고급수채화를 배우고, 4권은 아크릴과 유화, 파스텔등 전문적인 수준의 실기력에 도달할 수 있도록 다양한 재료를 다룰 것이다.

3. 이 책에 있는 모든 단계는 반드시 따라해 보도록 하자. 특히 처음 그림을 배우는 사람은 모든 과정을 따라 해 보아야 한다. 익히 알고있겠지만 눈으로만 보는 것과 직접 해보는 것과는 이해 정도와 발전 속도가 하늘과 땅의 차이가 있기 때문이다.

4. 학교나 학원에서 교재로 사용 할 경우에는 각 단계 별로 확인란이 있으므로 꼭 진행사항을 확인하고 넘어가도록 한다. 그림의 발전속도는 사람마다 다르기 때문에 매 과정을 이해도에 따라 여러번 반복하는 것이 좋으며 진행사항을 학교(학원)와 집에서도 확인받도록 한다.

수 업 진 도 확 인		매	
년 월 일			
선생님	부모님	모	

5. 대부분의 단계에 실시간 동영상시디(별매)가 있으므로 우선 시디를 시청하고 그 과정을 사진찍어 놓은 본 책을 참고하면서 그림을 그린다면 최고의 교육효과를 얻을 수 있을 것이다.

6. 이 책의 내용에 대한 의문점이나 추가적인 질문은 홈페이지 www.artbeam.co.kr에서 해결하기 바란다.

Contents

PART 5
정물 수채묘사 2

표현하기 까다로운 정물의 개체묘
사와 물체를 여러개 그리기, 배경
포함해서 그리기를 배웁니다.

STEP 30

우동컵라면 그리기

이제 다시 정물 수채화을 그려보자. 수채화와 연필소묘는 같이 배워야 그림실력이 빨리 향상된다는 것을 생각하고 수채화를 그릴 때는 소묘를 생각하고, 소묘를 그릴 때는 수채화를 생각하면서 그리기 바란다.

STEP BY STEP

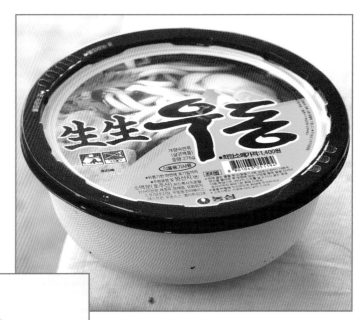

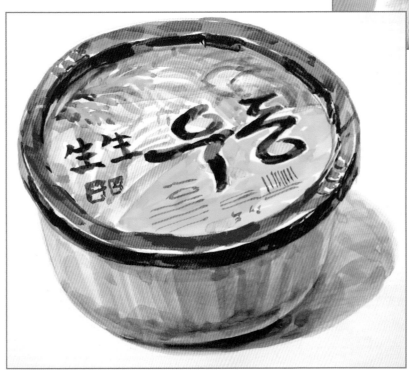

1 뚜껑 테두리의 붉은색을 칠하는데, 빛의 반사로 조금씩 밝기가 다른 표현을 물조절로 나타낸다.

2 어두운 면을 칠한다.거리감을 생각해서 물조절을 잊지 말아야 한다. (혹시, 아직도 붉은색이 어두워질 때 무슨색을 섞는지 모르는가? 그렇다면 성의부족이다. 스스로 찾아보기 바란다(1권 기초편). 자발적인 흥미와 성의가 없으면 기억력도 감퇴된다. 역으로 흥미가 있으면 기억력도, 응용력도 최고가 된다.(경험상 하는 말이다.))

3 물조절로 반사광을 표현한다.

2권.미술은 연출이다

4 아래 용기부분은 기본이 원기둥이므로 회색단계로
 표현한다. 밝은면을 먼저 넓게 칠한다.

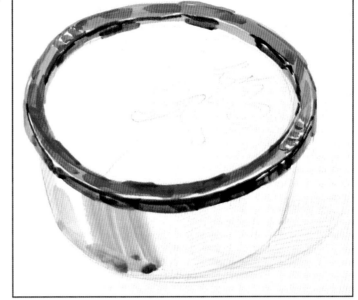

5 용기의 기본 단계표현을 한 후 터치를 옆으로 덧칠하
 여 아래쪽으로의 굴곡을 표현한다.

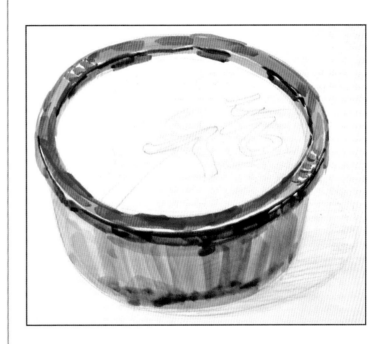

6 그림자를 칠하고 뚜껑의 연두색을 칠하는데 촘촘하
 게 칠하지 말고 약간 여백을 남기면서 자연스럽게 초
 벌칠 한다.

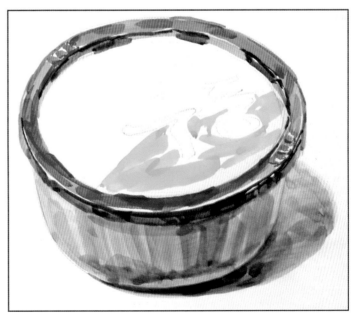

미술실기시리즈

 연두색부분을 덧칠하여 마무리하고 나머지 다른 색
들을 물조절로 2,3단계정도의 톤차이를 주어 칠한
다.

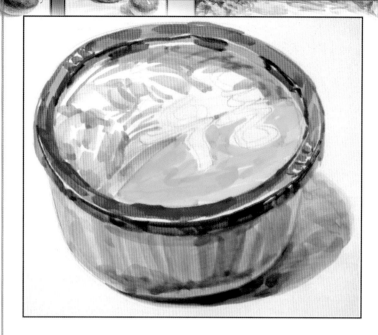

검정글씨를 한톤으로 칠하지 말고 빛의 반사를 생
각하여 물조절로 2,3단계의 변화를 준다.

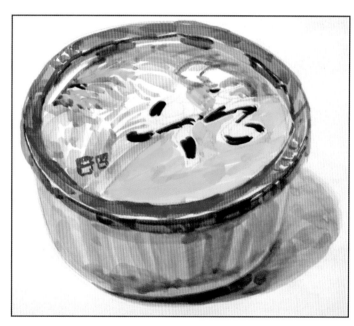

작은 묘사를 적절히 첨가하고 마무리 한다. 면발처
럼 세세한 부분은 일일이 다 그릴 필요는 없다.

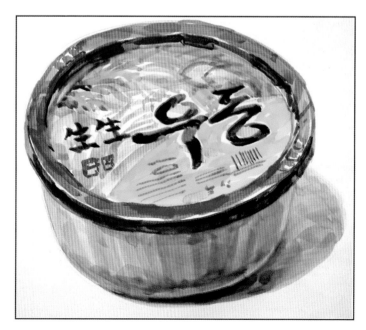

2권.미술은 연출이다

STEP 31

육계장라면과 귤 그리기

수 업 진 도 확 인	메
년 월 일	모
선생님 / 부모님	

이번엔 두 개의 물체를 그려보자. 두 개를 같이 그릴 때는 두 물체사이의 관계를 생각해 주어야 한다. 주종관계가 생기고 거리감과 크기에 따른 위치의 문제등을 고려하여야 한다.

STEP BY STEP

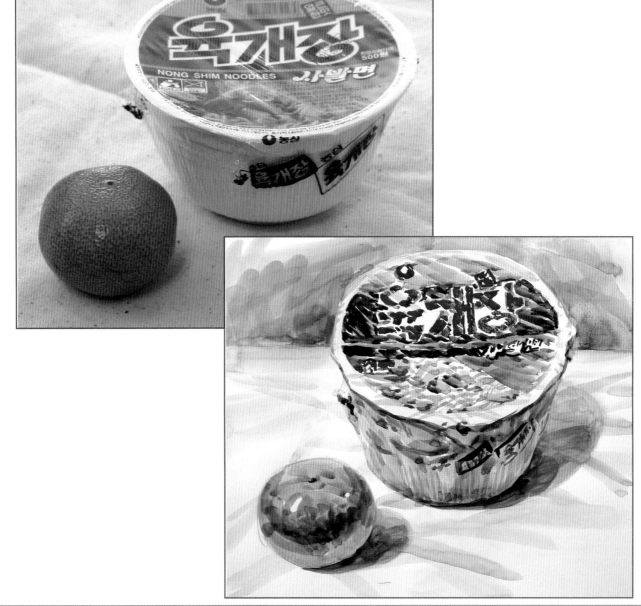

1 구도의 기본은 큰 물체를 뒤에다 놓고 작은 물체는 앞으로 놓는 것이다. 또, 좌우나 위아래로 나란히 배치하지 말아야 한다. 어두운 부분을 연필로 가볍게 명암을 칠해도 좋다.

2 육계장이 비닐에 씌어 있는 효과를 내기 위해 붓터치를 일정한 방향으로 칠하며 약간씩 하이라이트부분을 남긴다. 귤의 밝은 부분도 하이라이트부분을 남기고 주황색을 약간 더 섞어 칠한다.

3 귤의 중간색을 칠한다. (주황색+초록색)중간면도 빛의 방향을 생각하여 오른쪽으로 갈수록 조금 더 어두워져야 한다.

2권.미술은 연출이다

4 물을(2,3단계) 섞어 귤의 반사광을 칠한다.

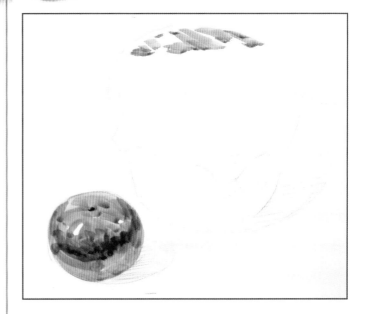

5 그림자를 그리고 엷은 회색으로 바닥의 주름을 그려
준다.

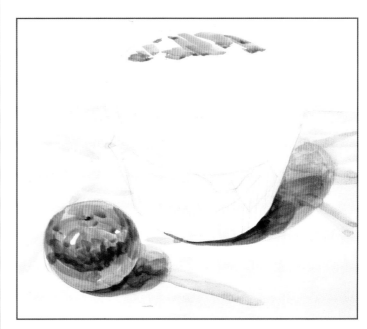

6 글씨부분도 비닐에 씌어있는 느낌을 표현하기 위해
약간씩 하이라이트부분을 남겨놓고 칠한다.(물을 섞
어 2,3단계로)

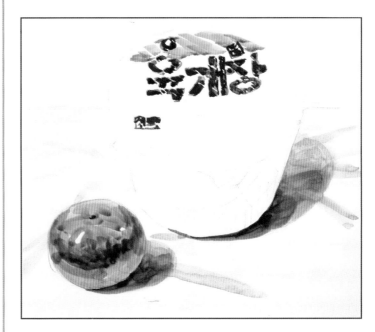

7 회색으로 비닐에 쌓인 용기의 입체감을 표현한다.
약간의 반사된 부분을 남기며 그린다.

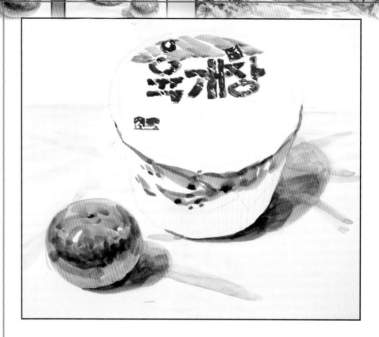

8 기본꼴에 따른 단계별 명암차와 비닐에 겹친 부분을
생각하면서 표현한다.

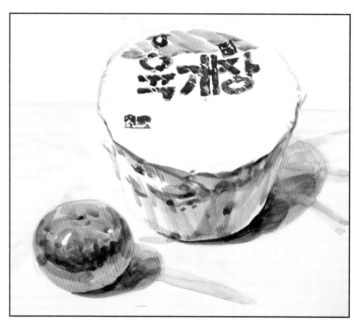

9 용기의 작은 변화를 첨가해 준다.

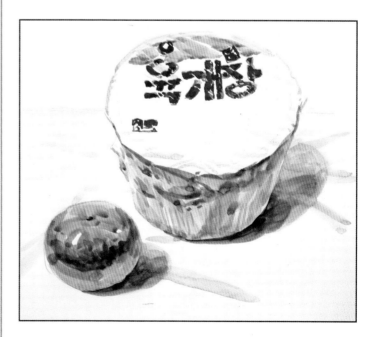

2권. 미술은 연출이다

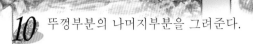

10 뚜껑부분의 나머지부분을 그려준다.

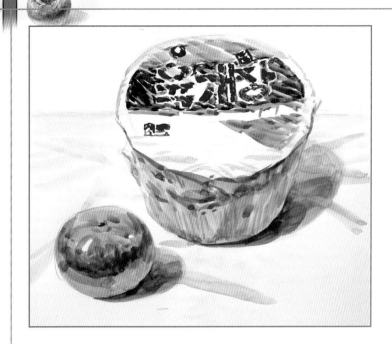

11 좀 더 세부 묘사를 해준다.

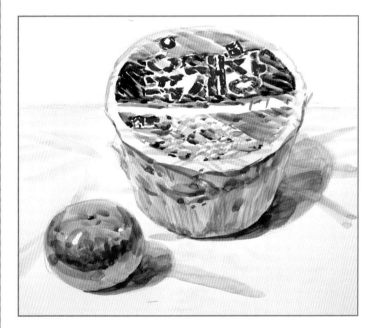

12 비닐에 인쇄된 글씨를 그려주고 마무리한다.

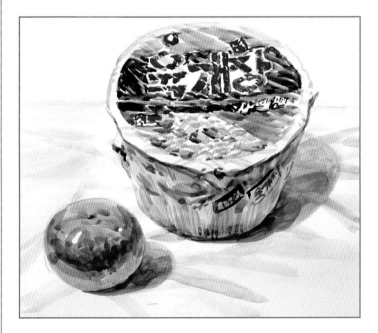

13 완성된 모습이다. 갈색과 초록색을 적당히 섞은 색
으로 배경도 한번 칠해 보자. 물론 적당한 물조절과
덧칠을 해준다.

구도에서 기본적으로 지켜야 할 것

좌 우로 나란하게 놓지 않는
다.

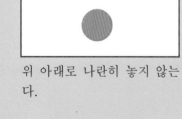

위 아래로 나란히 놓지 않는
다.

큰 물체는 뒤에 놓는다. 같은
색과 모양의 물체는 나란히 놓
지 않는다.

여러개의 정물이 있을 때는 2,
3개의 집단으로 묶는다.

기다란 물체는 비스듬히 놓는
다.

물체의 방향이 시선의
흐름을 유도하게 만든다. (답
답하지 않게)

STEP 32

두루마리휴지 그리기

두루마리휴지는 기본꼴이 원기둥인 단순한 물체이다. 이러한 경우엔 휴지를 풀어 나름대로 재미있게 연출을 할 필요가 있다. 또, 풀어진 휴지의 두께를 표현해 주어야 한다.

STEP BY STEP

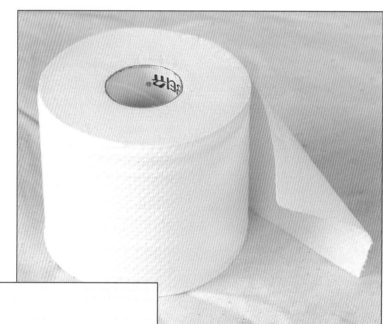

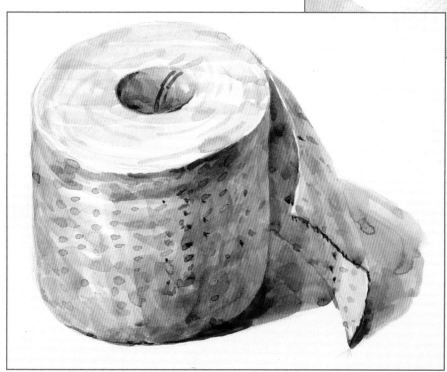

 1 진한 회색으로 어두운 면의 기본색을 칠해 준다.

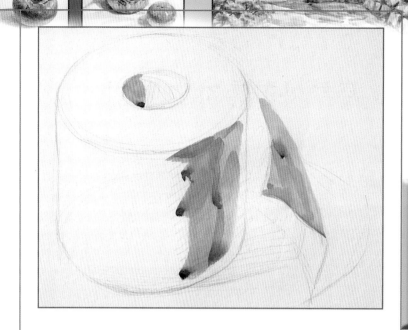

 2 물을적당히 섞어 중간면을 표현한다.

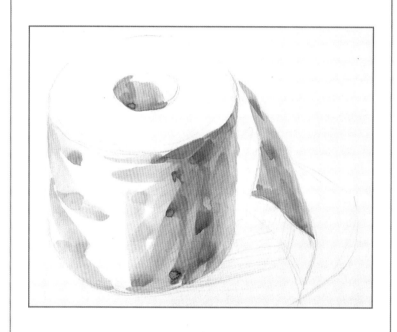

 3 좀 더 밝은 면을 분리한다.

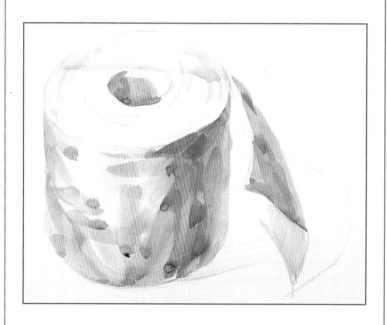

4 윗면의 밝은부분을 밝게 칠한다. 밝은면에서 물체의 고유색이 보여져야 하므로 너무 어둡게 칠하지 않는다.

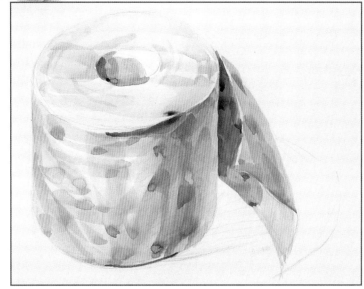

5 그림자를 그려주고 어두운 면을 보강한다.

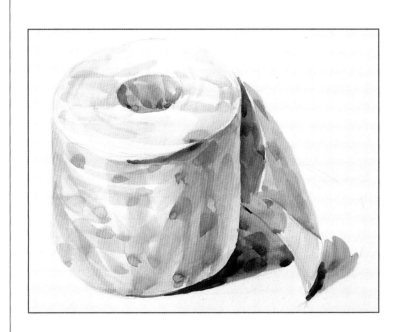

6 휴지의 단면의 두께를 표현한다.

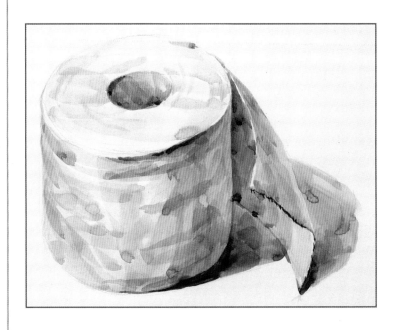

미술실기시리즈

7 엠버싱된 표면의 질감을 표현하는데, 너무 강하지
않게 적당히 암시만 준다.

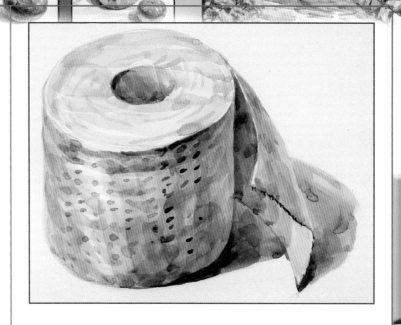

8 휴지 윗면의 감긴 느낌등 작은 변화들을 튀지않게
표현해 주고 마무리 한다.

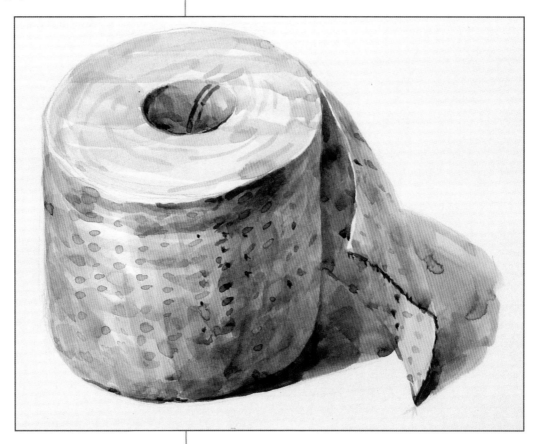

2권.미술은 연출이다

STEP 33

맥주병 그리기

수 업 진 도 확 인		메	
년 월 일		모	
선생님	부모님		

병을 그릴때에는 좌우대칭이 기울어지지 않게 형태를 주의하고 원뿔과 원기둥의 결합체라는 것을 이해하면서 그린다.

STEP BY STEP

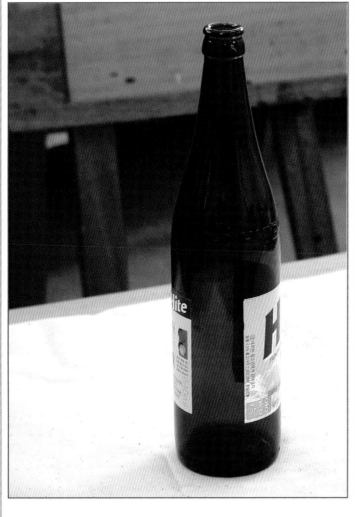

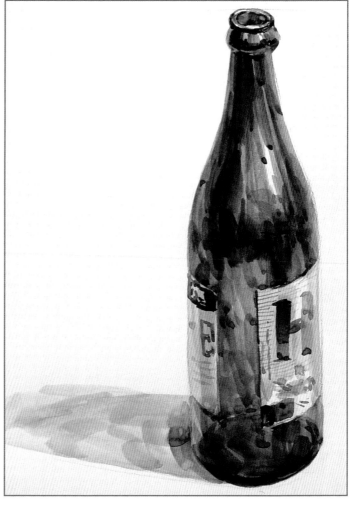

1 주둥이부분과 목부분의 기본꼴을 생각하며 갈색으로 꼼꼼하게 단계에 맞추어 칠한다.

2 목부분의 중간 단계를 칠하고 몸통 부분의 기본 밝기를 칠한다.

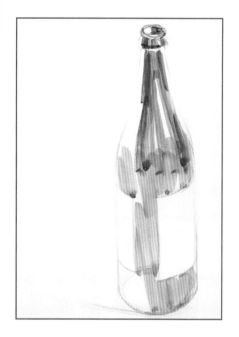

3 가장 어두운 부분(고동색이나 브라운레드+남색이나 녹색)을 칠하고 물을 섞어 적절히 반사광을 표현한다.

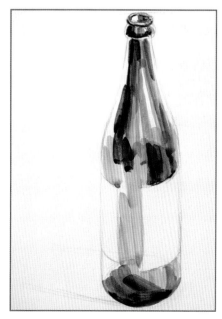

2권. 미술은 연출이다

4 반사광쪽에 초록색이나 파랑색을 섞어 단조롭지 않게 변화를 준다. 유리질감은 어두운 부분만 아니라 밝은쪽의 외곽부분도 반사광을 주어야 한다.

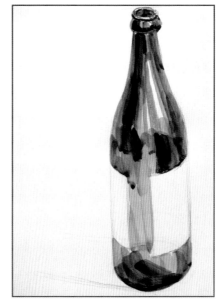

5 물을 적당히 섞어가며 반사광의 색단계를 풀어준다.

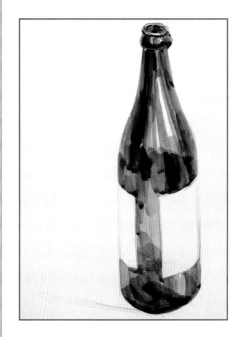

6 전체적으로 초벌칠의 단조로움을 풀어주면서 작은 면들을 표현해 준다.

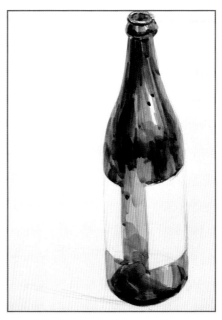

 상표의 바탕색을 회색단계로 표현한다.

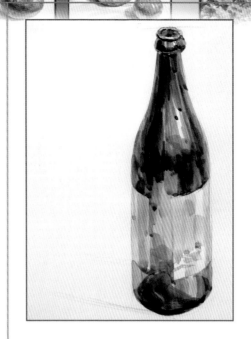

8 그림자는 병이 빛을 투과하므로 어둡지 않게, 병의 색이 느껴지게 칠한다.

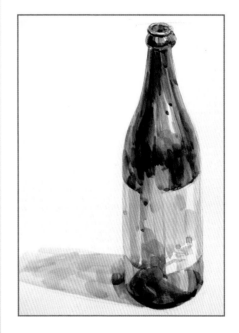

9 상표의 글씨를 그려주고 마무리 한다.글씨 하나도 단순하게 칠하지 않고 물조절로 톤의 변화를 준다는 것을 꼭 명심한다.

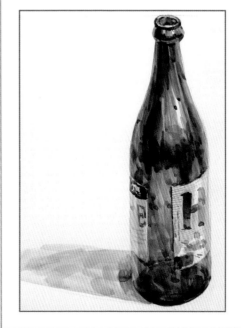

STEP 34

붉은사과그리기

구의 물체를 그릴 때에는 하이라이트나 정점을 기준으로 방사형으로 명암의 단계가 이루어 진다.
구의 물체를 대표하는 사과를 그려봄으로써 완전체인 구의 표현방법을 익혀보도록 하자.

STEP BY STEP

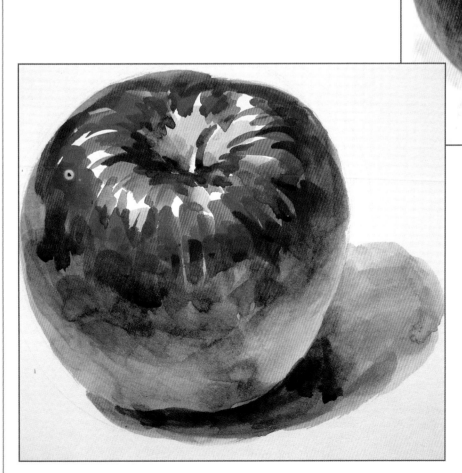

1 사과의 꼭지부분은 빛을 많이 못받아 붉은색으로 변하지 않는다. 그래서 올리브그린이나녹색에 약간의 갈색을 섞은 색으로 칠한다. 그리고 붉은색으로 하이라이트를 남기고 밝은면을 방사형의 면방향으로 칠한다.(물론 물조절로 약간의 톤변화는 기본)

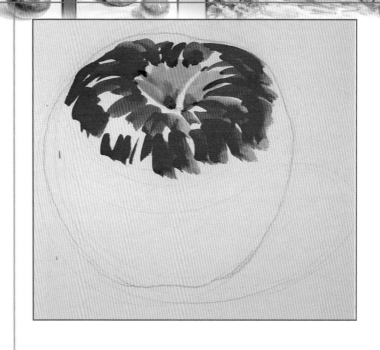

2 붉은색과 자주색을 조금 더 섞어 중간면의 흐름을 만들어 주고 초록색을 섞어 그늘진 부분을 그려준다. (까먹지 말자, 물조절!!! 으샤으샤 ^0^)

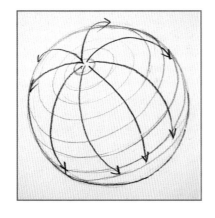

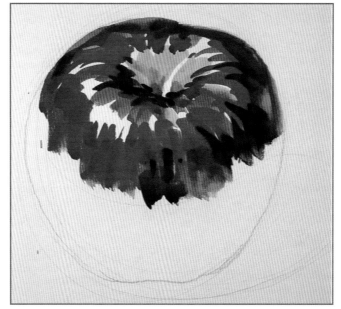

3 물을 적당히 섞어 반사광을 표현한다. 반사광의 명암단계는 2,3단계는 보여지게 하는 것이 좋다.

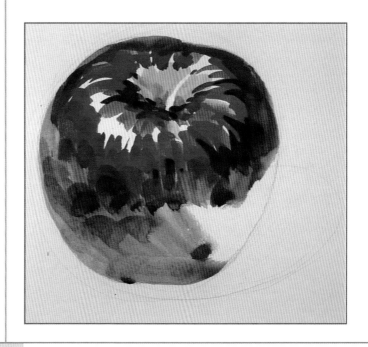

2권.미술은 연출이다

4 물체와 맞닿은 그림자를 강하게 칠해준다.

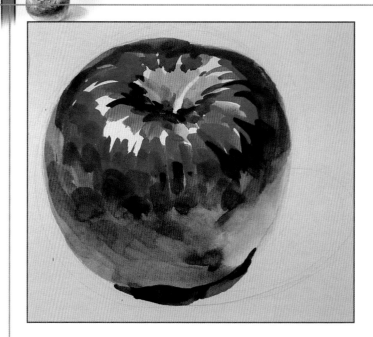

5 멀어지면서 물을 섞어 자연스럽게 그림자를 풀어준다.

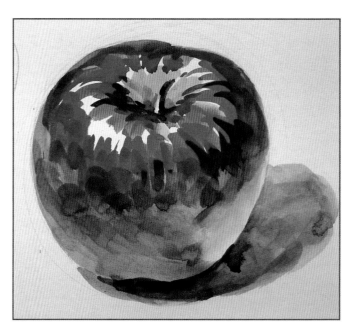

6 어색한 부분을 덧칠하어 다듬어 주고 마무리한다.

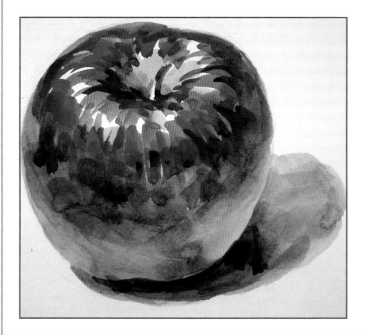

STEP 35
녹색사과 그리기

녹색사과도 기본은 붉은사과와 같다. 꼭지부분이 옆으로 기울어진 사과도 하이라이트를 기준으로 사방으로 조금씩 어둡게 칠해 나간다.

STEP BY STEP

동영상시디

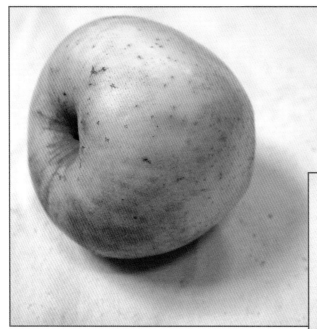

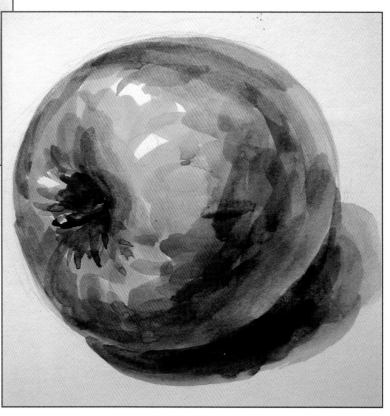

PART 5 정물수채2

2권.미술은 연출이다

1 하이라이트를 남기고 연두색에 노랑색을 조금 섞어 넓게 밝은면을 칠하고 녹색과 주황색을 조금 섞어 중간면을 칠한다. 부분적으로 붉은 색부분을 표현하기 위하여 명암단계는 유지한 채 색만 바꿔준다.

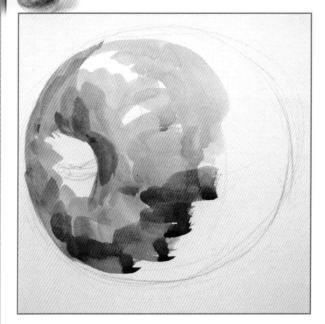

2 뒤로 넘어가는 부분을 좀 더 어두운 색(초록색+주황색)으로 2,3단계 칠해준다.

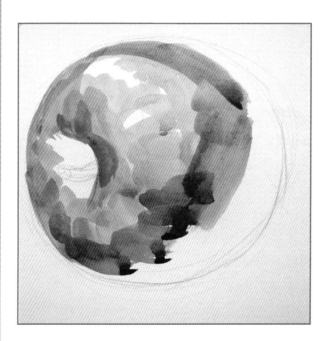

3 가장 어두운 부분을 칠해주고 물을 섞어 반사광을 풀어준다.(반사광에 약간의 다른색(여기서는 파랑색)을 추가하여 변화를 준다.)

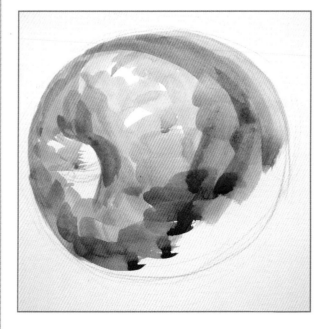

 4 붉은색아래의 반사광에 붉은 색 느낌을 준다.

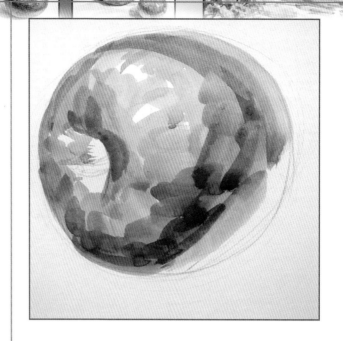

 5 그림자를 그려준다. (적절한 물조절...)

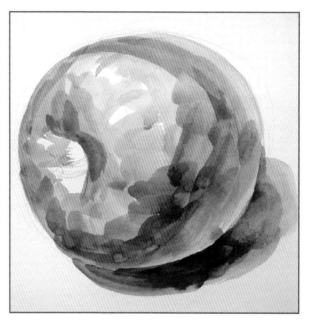

6 꼭지부분을 묘사해주고 마무리 한다. 물론 좀 더 작은 면을 분리해 들어갈 수 도 있다.

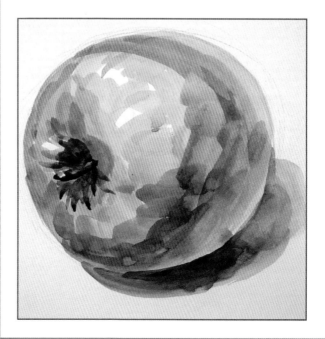

2권.미술은 연출이다

7 완성된 모습이다. 큰 터치의 볼륨감 위주로 빨리 그려본 그림이다.

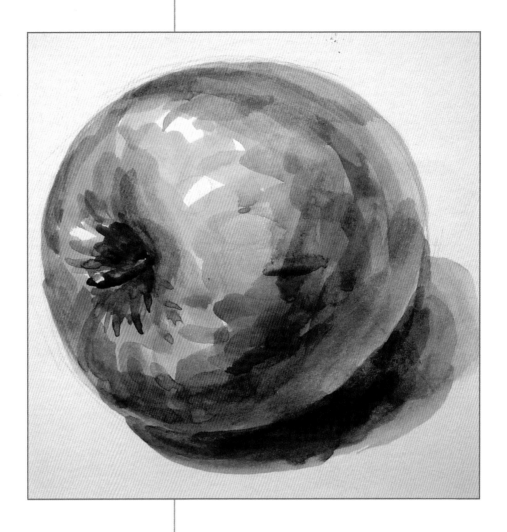

하나 더

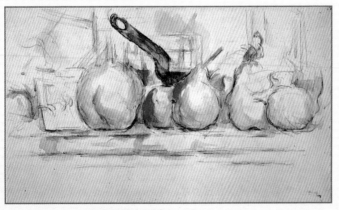

폴 세잔느의 수채화를 감상해 보자. 물체의 묘사가 분명하지 않고 보기에 따라 마치 미완성처럼 보이기도 한다. 하지만 그림은 하나의 기준으로만 평가되는 것이 아니기 때문에 테크닉이 별로 없는 세잔느의 그림이지만 세계적인 명화의 대접을 받고 있다. 왜 그럴까. 보기엔 누구나 그릴 수 있는 수준으로 보이는데... 한 가지 분명한 것은 세잔느는 지금 우리가 배우고 있는 기준으로, 즉 원근법과 명암의 원리에 의한 객관적인 묘사를 하고 있는 것이 아니고 같은 대상이지만 오랜 사유의 결과로 얻어진 내면적인 시각으로 대상을 보고 있다는 것이다. '현자가 달을 가리키면 그 제자는 현자의 손 끝을 본다'는 비유처럼, 세잔느는 현대미술에 있어서도 여전히 현자의 위치에 남아서 많은 후배들에게 영감을 주고 있다.

잠깐만

세잔느의 정물화를보면 면의 해석에 충실하고 있음을 알 수 있다. 눈에 보이는 물체는 항상 면의 변화가 미세하나 그림에서는 기본꼴을 생각하면서 면의 단계를 단순화시키고, 또한 크게 본다는 것을 대가의 그림을 통해서 이해하길 바란다.

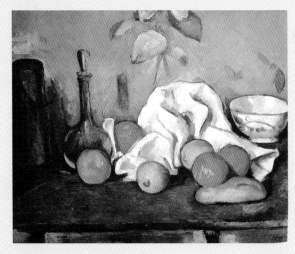
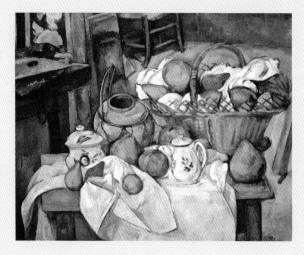

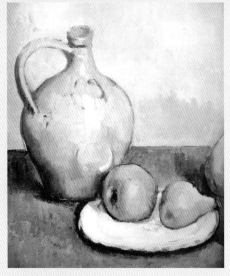
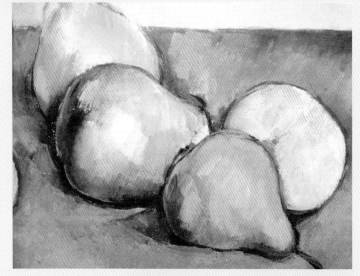

2권.미술은 연출이다

PART 5 정물수채2

STEP 36

감 그리기

두 개의 감을 배경까지 그려보자.

STEP BY STEP

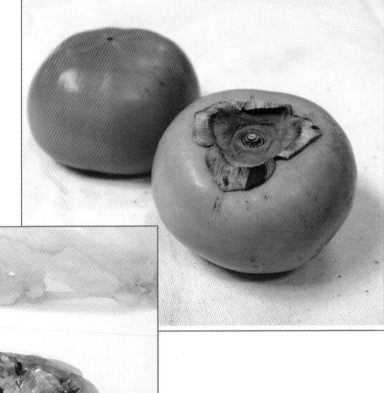

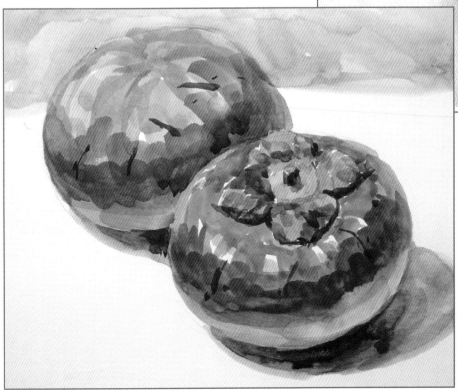

1. 노랑색과 주황색을 섞어 하이라이트를 남기고 면의
기울기방향으로 밝은 면을 칠한다.

2. 사과그리는 것과 거의 비슷하게 그리면 되는데 노랑
색과 주황색을 적당히 섞어 하이라이트부분을 남기
고 밝은면을 둥글게 칠해준다. (약간의 색변화를 준
다) 이어서 중간색을 만들어 중간면을 칠한다. 이
경우 밝은면의 물감이 마르기 전에 중간색을 겹칠하
면 약간 번지면서, 훨씬 부드러운 효과를 준다.

3. 가장 어두운색(붉은색+초록색)을 만들어 그늘진 부
분을 칠하고 물을 섞어 반사광을 표현한다.꼭지잎
사귀의 그림자도 같은색으로 칠한다.

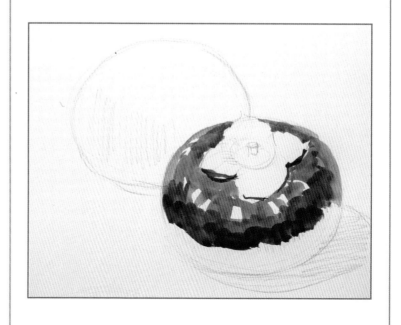

4 반사광을 2,3단계 칠해주고(약간의 색변화를 의식
한다.)

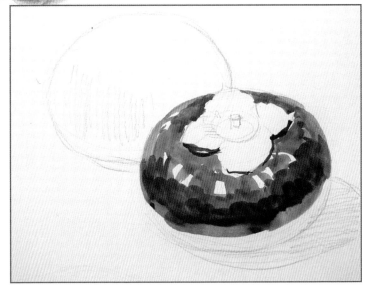

5 같은 반사광색으로 뒤에 있는 감의 반사광도 같이 칠
해준다.

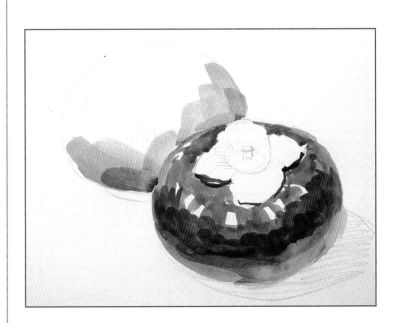

6 뒤에 있는 감의 밝은 부분을 엷게 칠해준다.

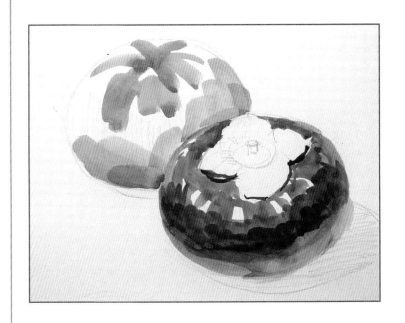

 7 뒤에 있는 감의 중간색을 칠한다. (약간의 파랑색을 섞어 후퇴된 느낌을 강조해도 좋다.)

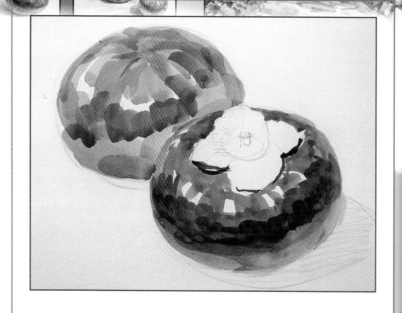

8 뒤에 있는 감의 어두운 부분을 적당히 칠해주고 반사광과 이어준다. 꼭지잎사귀의 가장 밝은색을 녹색에 약간의 갈색을 섞어 칠해주고 부분적으로 탈색된 얼룩표현을 해준다.

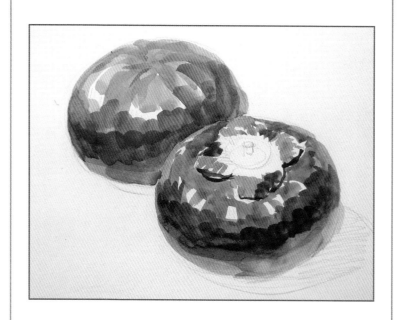

9 잎사귀의 어두운 부분을 적절한 물조절로 묘사해 주고 그림자와 배경을 가볍게 한색계열로 칠해 마무리한다.

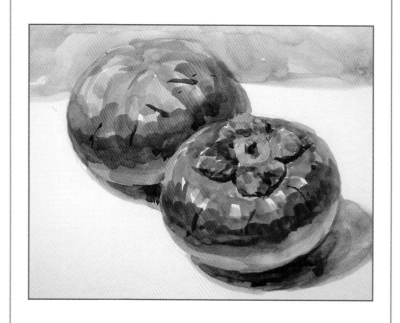

2권.미술은 연출이다

STEP 37

감 그리기 2(홍시)

수 업 진 도 확 인			메	
년	월	일	모	
선생님	부모님			

홍시를 그릴때에는 물이 마르기 전에 빨리 겹칠을 해 나감으로써 탱탱한 홍시의 느낌을 줄 수 있다.

STEP BY STEP

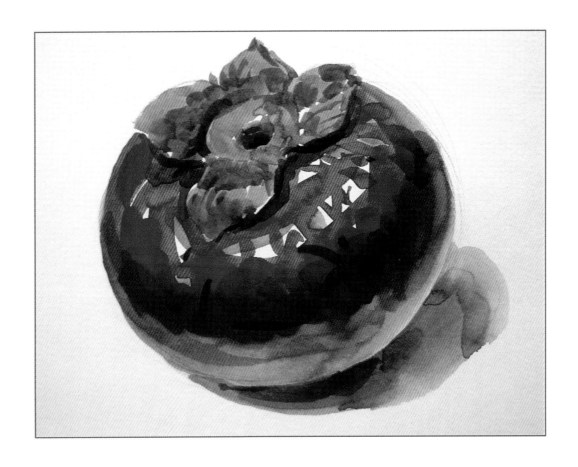

1 붉은색을 묽게 해서 하이라이트를 제외한 밝은 면을 칠해주고 붉은색을 좀더 진하게 섞어 중간색을 선명하게 칠한다.

2 자주색과 초록색을 조금 섞어 어두운 면을 칠한다.

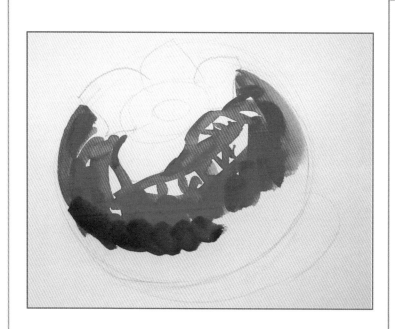

3 아주 진한 어둡기의 색을 만들어 앞에 칠한 색이 마르기 전에 가장 어두운 부분을 칠해주고 물을 적당히 섞어 반사광을 표현한다. (흘러내릴 정도로 지나치게 물을 섞으면 안된다. 붓의 물의 상태는 항상 일정하게 유지되도록 하여야 한다.)
꼭지잎사귀의 그림자도 같이 칠해준다.

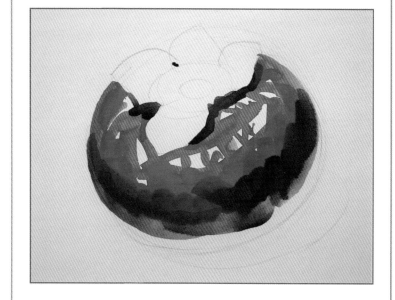

2권.미술은 연출이다

 그림자를 그려주고 잎사귀의 밝은면을 올리브그린
색으로 칠한다. 부분적으로 탈색된 색을 고동색조로
표현한다.

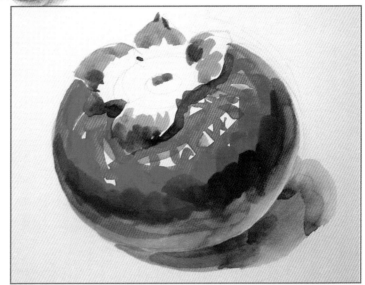

 잎의 어두운 부분을 초록색과 고동색을 섞어 물조절
을 하면서 표현하고 잎의 결을 약하게 그려준다. 감
의 특징인 얼룩을 몇군데 찍어준다.

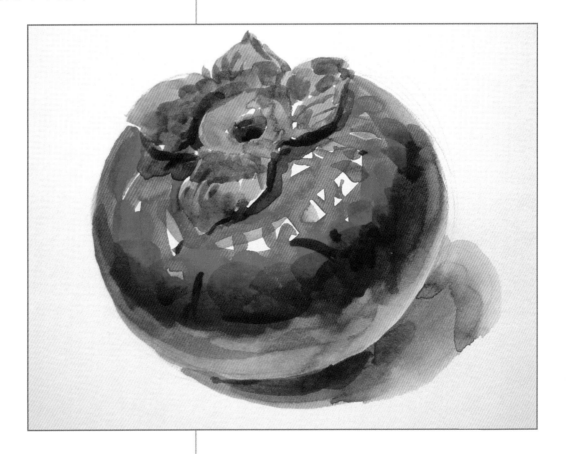

STEP38
소주병과 귤 그리기

수 업 진 도 확 인			메
년	월	일	
선생님	부모님		모

소주병이 거의 같은 명암으로 보이나 기본 면의 굴곡에 따른 최소한의 명암차를 만들어 주어야 하고 귤을 약간 앞으로 엇갈리게 배치함으로써 두 물체간의 변화와 균형을 만들어 준다.

STEP BY STEP

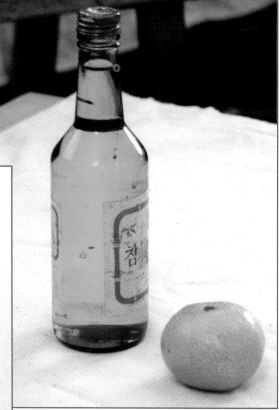

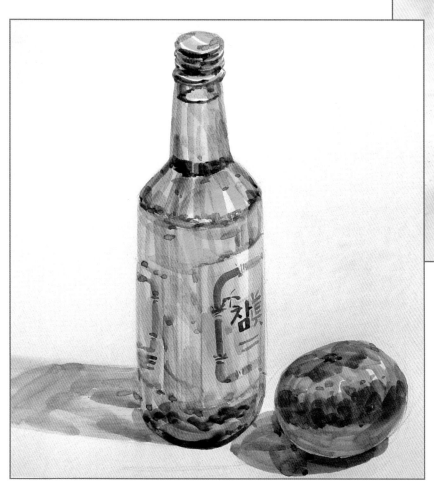

1 병처럼 좌우가 대칭인 물체를 그릴 때는 그리고자 하는 크기를 정한 후 약하게 수직선을 긋고 좌우로 똑같이 형태를 나누어 나가야 한쪽으로 기울지 않는다.

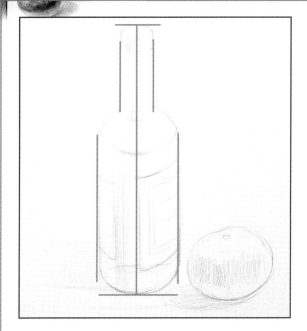

2 뚜껑의 윗면을 엷은 녹색(+초록색)으로 칠해주고 옆면을 좀더 진한 색으로 기본 원기둥의 단계표현을 해준 후 좀 더 어두운 색으로 주름을 그려준다. 그 색으로 같은 어둡기인 병의 진한 부분을 칠한다. (부분마다 약간의 물조절은 필수 ^_^!!!)

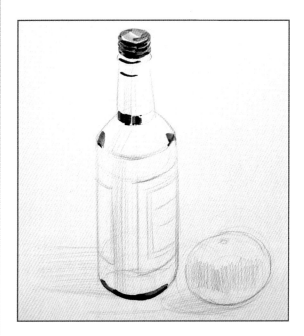

3 연두색으로 병의 가장 밝은부분을 그려준 다음 조금 어두운 색을 만들어 바닥면을 칠해주고 그 색에 약간 물을 섞은 엷은 색으로 몸통의 밝은 부분을 수직으로 칠한다.

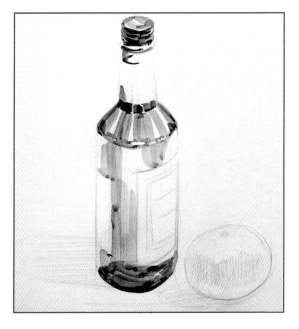

하나 더

명화 감상: 앤드루 와이어즈(Andrew Wyeth 1917~)

케이프 코트 1982

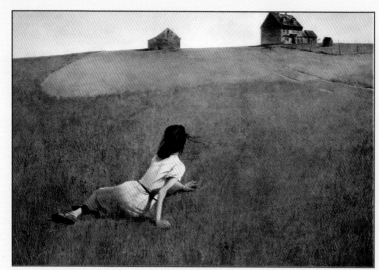

크리스티나의세계 1948

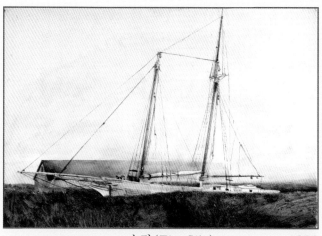

슬립(The Slip) 1958

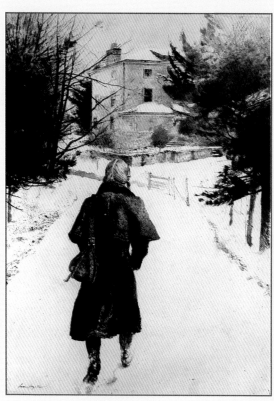

로든 코트 1978

앤드루 와이어즈는 미국을 대표하는 수채화가이며 섬세한 묘사와 뛰어난 테크닉으로 그만의 독특한 화풍을 이룩하였다. 화려하지 않은 미국의 소시민과 자연풍광을 냉정한 사실적 색감으로 그렸다. 크리스티나와 헬가라는 두 여인을 소재로 한 일련의 많은 그림은 특히 유명하다.

4 기본꼴이 원기둥임을 생각하여 최소한의 입체감을 표현하나 투명한 물체이므로 입체감은 너무 선명하지 않아도 된다. 외곽의 반사광은 청색조의 색으로 변화를 주고 면이 꺾이는 부분이 굴절로 진하게 보이는 것을 적절히 표현해 준다.

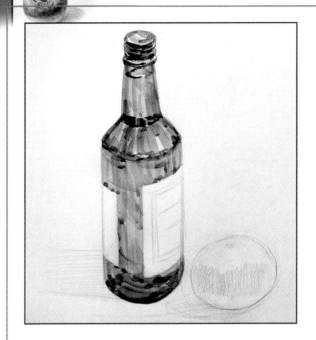

5 상표의 기본 바탕을 회색단계로 표현한다.

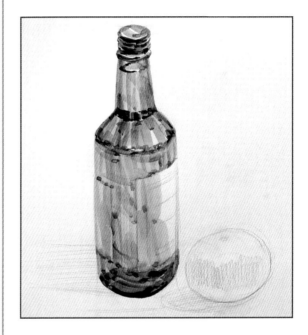

6 귤의 밝은 면을 노랑색과 주황색을 섞어 면이 꺾이는 방향으로 칠해준다.

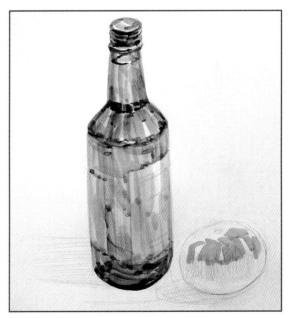

7 주황색과 초록색을 좀 더 섞어 중간면을 칠한다.(빛이 들어오는 쪽과 반대쪽의 명암차를 주어야 한다.)

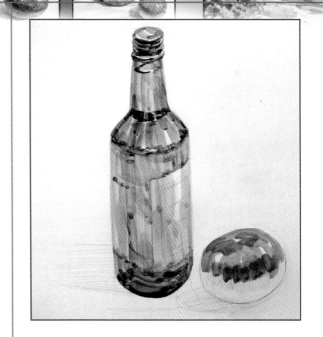

8 붉은색과 초록색을 더 섞어 가장 어두운 부분을 칠하고 물을 섞어 반사광을 만든다.

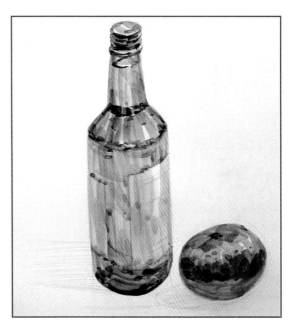

9 그림자를 그린다. 소주병의 그림자는 병의 색이 비춰보이게 한다.

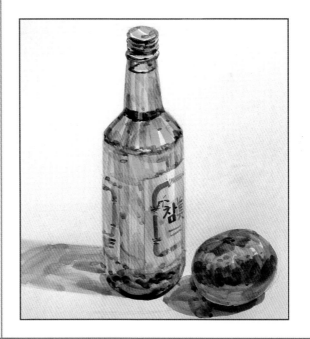

10 완성된 모습이다.

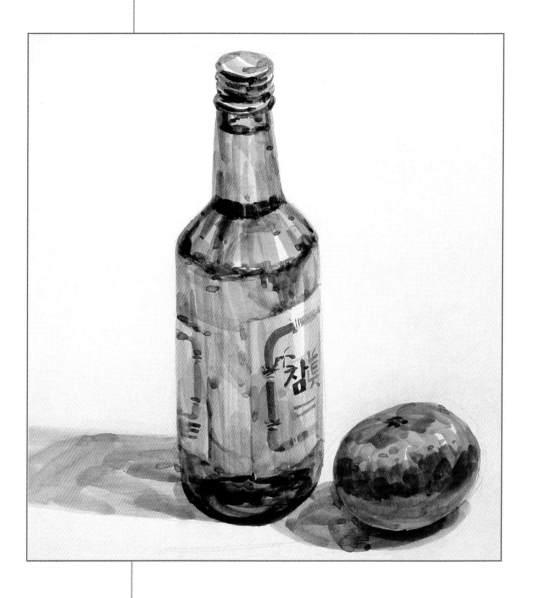

STEP 39

초록매실과 감

수 업 진 도 확 인		메
년 월 일		모
선생님	부모님	

앞에서 배운 병그리기와 감그리기를 그대로 반복하는 과정이다. 이제는 좀 더 세련되고 자연스럽게 표현해보자.

PART 5 정물수채2

동영상시디

STEP BY STEP

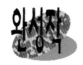
완성작

1 병을 스케치할 때는 수직선을 약하게 긋고 좌우를 똑같이 나누어 준다는 것을 명심하고 어두운 면을 연필로 가볍게 명암을 칠해준다.

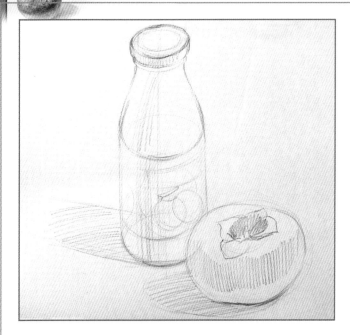

2 풀색(sapgreen)으로 뚜껑의 윗면을 약간의 하이라이트를 남긴 채 칠해주고 비슷한 색으로 보이는 병의 부분도 같이 칠한다. (한번 색을 만들었으면 그 색으로 칠할 수 있는 부분을 약간씩 조절을 하면서 다 칠한다.이것은 그림전체의 느낌을 자연스럽게 해주고 시간도 절약하게 해준다.)

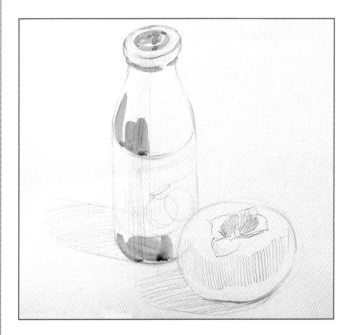

3 적절히 물과 색조절을 하면서 병의 전체를 칠해 나간다. 약간씩 반사된 다른색을 섞어 단조로움을 피해준다.

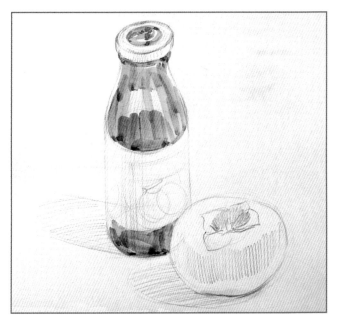

병의 반사광부분을 엷은 청색조로 풀어주고 뚜껑의 어두운 부분을 초록색과 자주색(+남색 조금)을 섞어 진하게 칠해주고 물을 조금씩 섞어 단계표현을 한다.

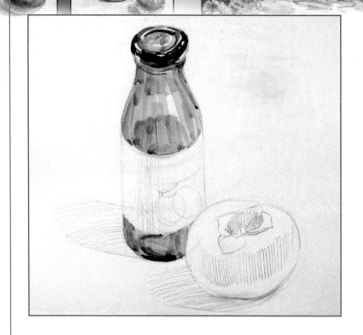

뚜껑의 어두운 색이 병의 목부분과 밑에도 보이므로 같이 칠해주고 물을 섞어 반사광부분을 처리한다. 고동색(또는 브라운 레드)을 좀 더 섞어 그림자의 어두운 부분을 칠한다. 상표의 어두운 부분을 칠한다.

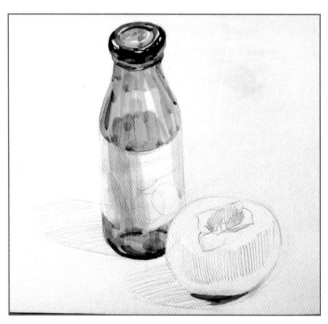

감의 밝은 부분을 주황색(+노랑)으로 면이 아래로 굴곡진 방향을 따라 칠한다.(하이라이트부분은 반드시 남겨놓아야 한다.)

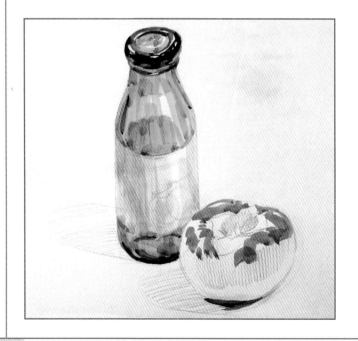

2권.미술은 연출이다

7 주황색에 초록색을 섞어 어두운 면을 칠한다. 항상 색이 단조롭지 않게 2,3단계의 변화를 주어야 한다.

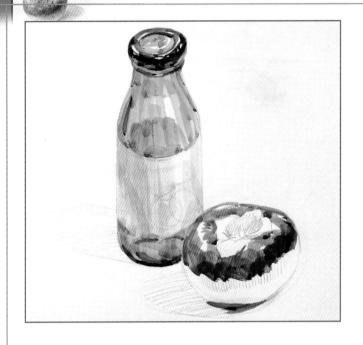

8 물을 섞어 반사광을 만든다. 이때도 단순히 물만 섞지 말고 약간씩 다른색(초록색이나 청색)을 섞어 변화를 주어야 보기가 좋다.(벌써 수십번 애기를 했으니 충분히 이해하고 있을 것이다.)
꼭지의 잎사귀도 결이 있으므로 결방향으로 색단계를 나누어 칠한다.

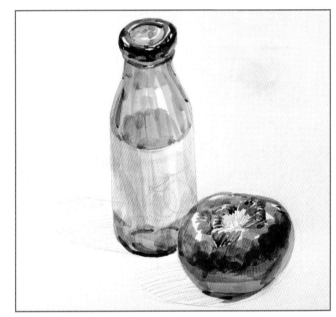

9 감의 어두운 부분과 그림자를 마무리 하고 병의 상표 안의 그림을 그려준다.

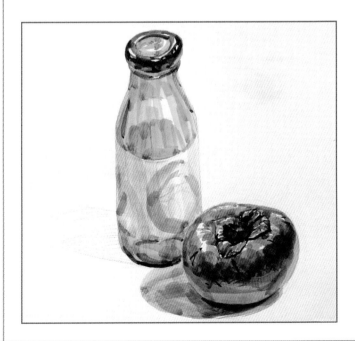

 10 상표의 나머지 그림을 그려주고 그림자를 밝게 칠한다.

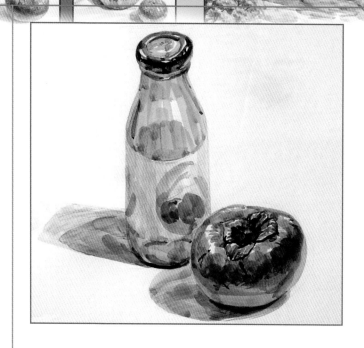

 11 완성된 모습이다. 부분적으로 심심한 부분은 잔터치로 좀 더 변화를 준다.

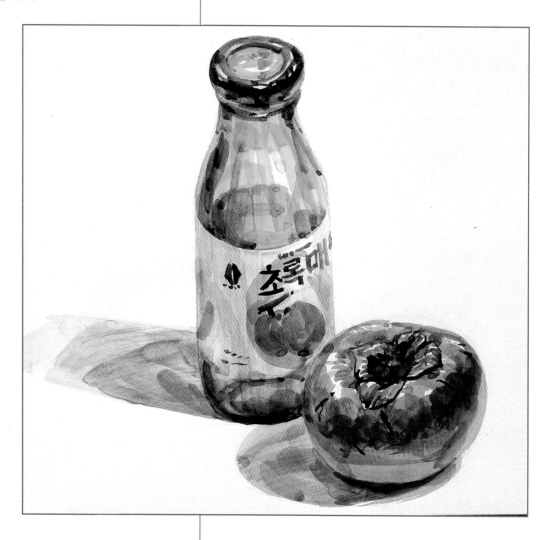

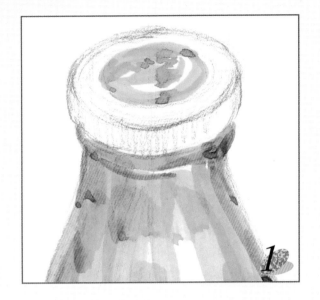

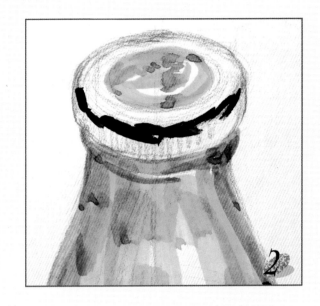

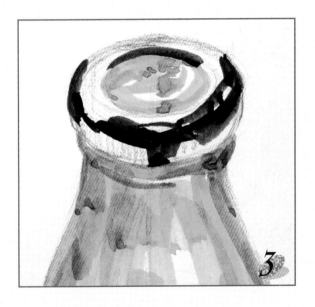

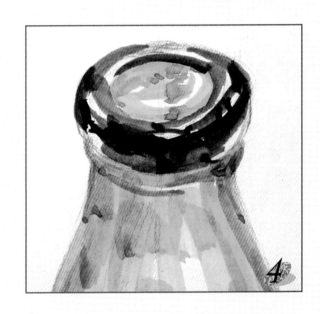

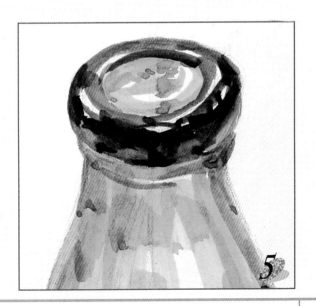

대부분의 병뚜껑을 그리는 요령은 같다. 밝은부분의 기본색을 칠해 준 후에 어두운 부분은 가장 어두운 색을 만들어 가장 진한 부분을 먼저 칠해주고 물을 조금씩 섞어 단계를 풀어주면 되는 것이다.아무리 복잡해 보이는 부분도 간단한 몇가지의 방법과 원리를 알면 충분히 표현이 가능하다는 것을 알고 항상 먼저 생각하고 (분석하고)그리는 습관을 들이도록 하자.

STEP 40
감그리기 3

수 업 진 도 확 인			메
	년 월 일		모
선생님		부모님	

앞 단계에서 그렸던 감부분만 다시 한번 그려보자. 그림도 다른분야처럼 우선은 자신감이 있어야 하는데 그러한 자신감을 가져다 주는 가장 빠른 방법중의 하나가 같은 것을 반복해서 그려보는 것 이다. 하나에 자신이 생기면 다른 것들도 괜히 자신감있게 느껴지기 마련이다. 기본 원리는 같기때 문에...여러번 그려보는 것인 만큼 멋있게 그려서 남한테 선물로 주어보자. 나의 실력을 과시해 볼 때도 됐으니 말이다. 주는게 싫으면? ... 팔던가. (^_^;)

STEP BY STEP

동영상시디

완성작

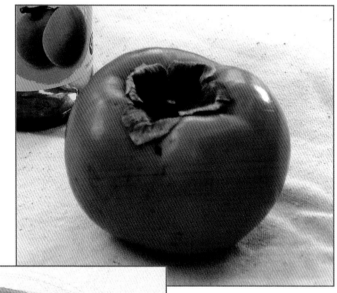

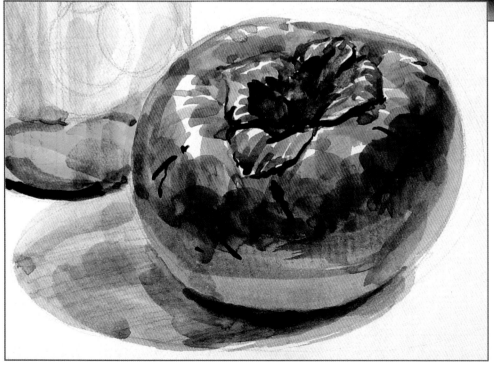

1 노랑색에 주황색을 조금 섞어 하이라이트를 여러곳
남기면서 밝은면을 칠한다. 부분에따라 붓을 부지런
히 놀려 약간씩의 색변화를 준다.

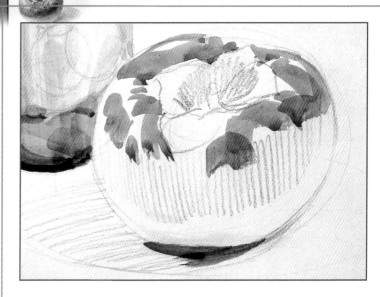

2 붉은색을 조금 섞어 중간면도 선명한 느낌을 준다.
터치는 면의 굴곡진 방향으로 약간의 변화를 주면서
긋는다.

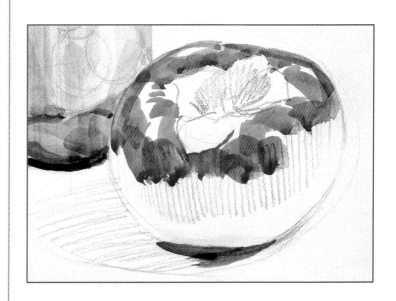

3 붉은색에 초록색을 섞어 아주 진하고 어두운 색으로
그늘진 부분을 칠하고 적당한 물조절로 반사광표현
을 한다.

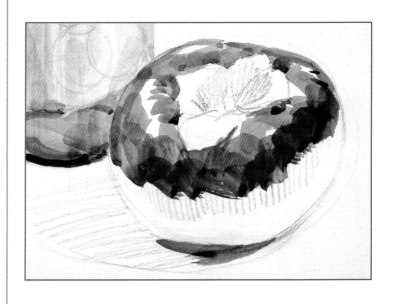

4 반사광표현엔 약간의 주변색을 섞어 색의 변화를 준 다는 것을 명심한다. (대체적으로 초록색이나 청보 라계통이 무난하다.)

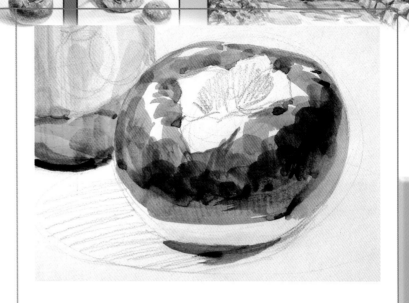

5 꼭지부분의 잎사귀를 결방향으로 칠한다. 잎마다 약 간씩 색이 다른 것을 유의하면서 그린다.(녹색이나 올리브그린부터 단계별로 그린다.)

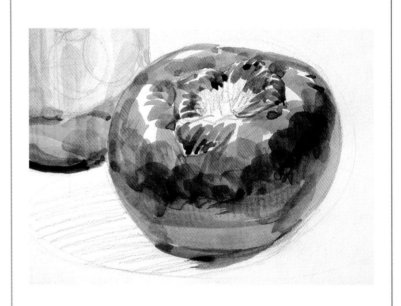

6 잎의 그늘진 부분은 초록색에 고동색(또는 브라운 레드나 자주색)을 섞어 부분마다 물조절로 농도조 절(밝기조절)을 한다.

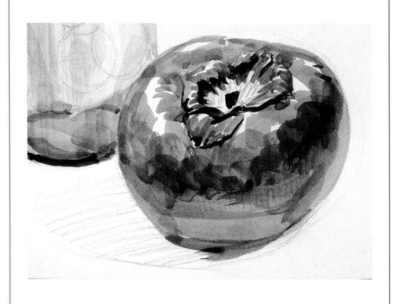

7 그림자는 맑은 느낌을 주기 위해 갈색에 청녹색을 섞었다.

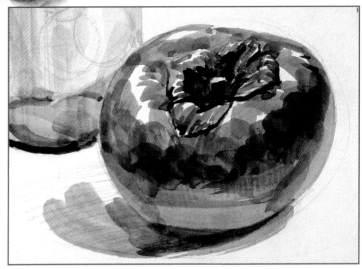

8 완성된 모습이다. 몇군데에 감의 특징인 얼룩과 상처부분을 그려준다.

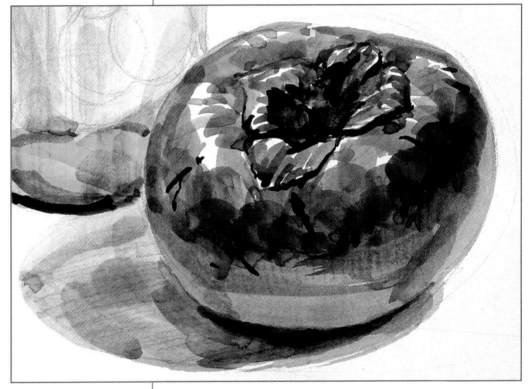

STEP 41

무우 그리기

무우를 그릴 때는 잎사귀의 표현이 까다로우나 앞에 있는 부분의 밝은색부터 어두운 쪽으로 꼼꼼하게 칠해들어가면 된다. 급한 마음과 대충하는 자세로는 되는 것이 아무것도 없음을 명심한다.

STEP BY STEP

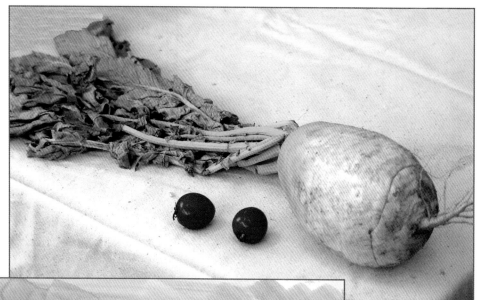

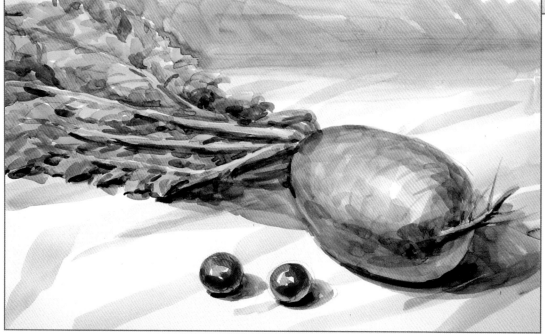

1 무우의 밝은 부분을 열은 황토색으로 칠하여 주고 주황색과파랑색을 조금 섞어 중간단계를 칠한다.

2 주황색과 파랑색(또는초록색)을 좀 더 섞어 어두운 중간면을 칠한다. 무우색이 아주 밝으므로 너무 진하지 않게 칠한다.

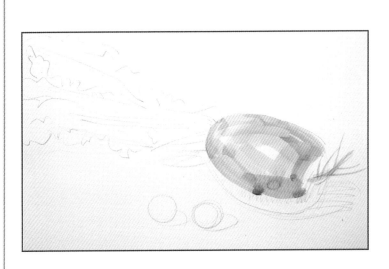

3 몸통과 뿌리의 어두운 부분을 좀더 어두운 색으로칠한다.

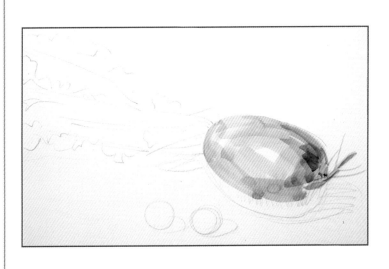

4 몸통의 제일 어두운 부분을 진하게(주황색+남색) 칠 해주고 멀어질 수록 조금씩 물을 섞는다.

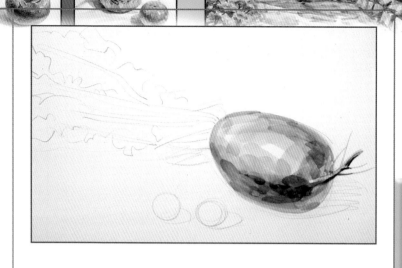

5 반사광을 처리해 주고 줄기와 만나는 부분에 연두색 을 덧칠한다. 방울토마토의 밝은 면을 칠한다. (하 이라이트를 남기고)

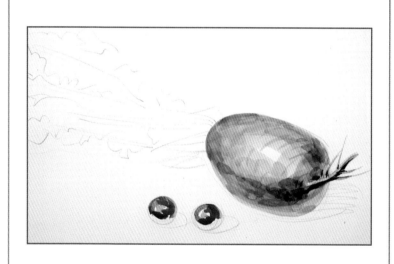

6 방울토마토의 어두운 면과 그림자를 그려주고 부분 적인 묘사를 한다.

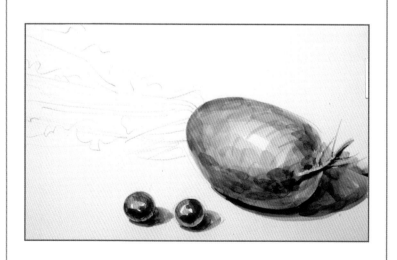

2권.미술은 연출이다

7 줄기부분을 그려준다.

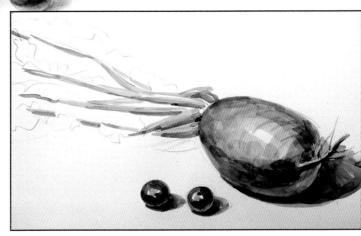

8 밝은 잎사귀를 그려준다. 뒤로 갈수록 물과 파랑색을 조금씩 섞는다. (후퇴된 느낌을 위해서)

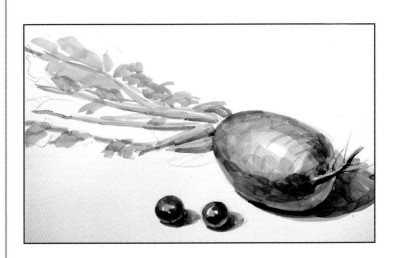

9 녹색의 기본단계에 맞춰 좀 더 어두운 잎을 표현한다.

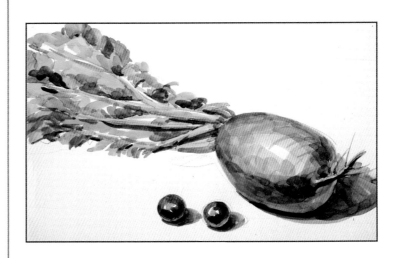

 완성된 모습이다. 전체적으로 물이 너무 많았던 것 같다. 때로는 뜻대로 잘 안되는 경우도 있다.(˘_˘;)

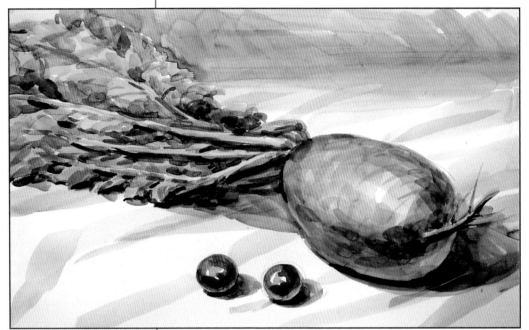

STEP 42

무우있는 정물수채

여러개의 정물과 배경까지 포함한 채색과정이다. 여러개의 물채를 그릴 때에는 각 물체간의 색채
관계와 크기, 모양등을 고려한 화면배치를 하여야 한다.

STEP BY STEP

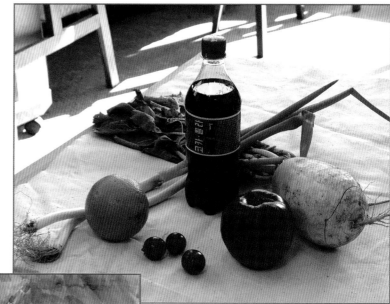

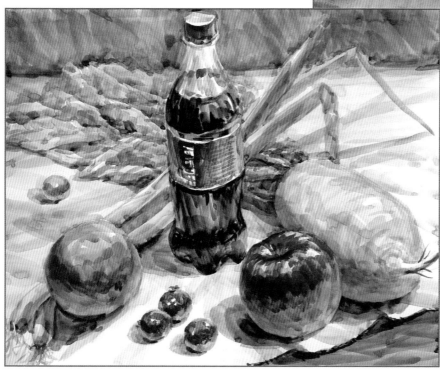

1 여러개의 물체를 가지고 화면구도를 잡을때에는 두
세개의 주된 물체를 우선 배치하고 나머지 물체를
적절히 겹쳐 놓는다. 대체적으로 큰 물체를 우선 위
치잡고 기다란 물체는 다른 물체에 걸친 모양으로
비스듬히 놓아 변화를 준다. 작은 물체는 맨 나중에
빈 공간에 적절히 놓아준다. 두개의 물체를 겹쳐 놓
을 때는 애매하게 붙이지 말고 확실히 겹쳐놓는 것
이 좋다.

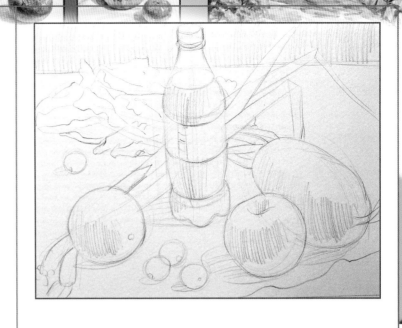

2 붉은색 사과를 강하게 칠한다. 콜라병의 붉은 색도
같은 느낌으로 칠한다.

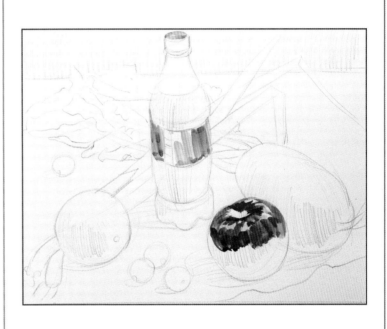

3 어두운 부분을 칠한다.

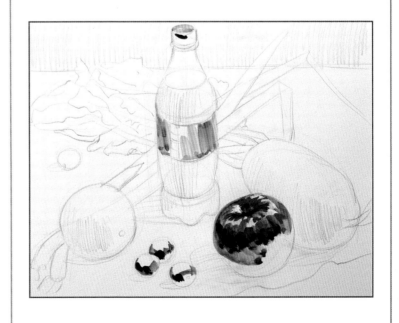

2권.미술은 연출이다

4 방울토마토의 밝은 면을 칠하여 주고 오렌지의 밝은
면을 노랑색과 주황색을 섞어 칠한다. 중간면은 주황
색과 초록색(또는 녹색)을 좀 더 섞는다.

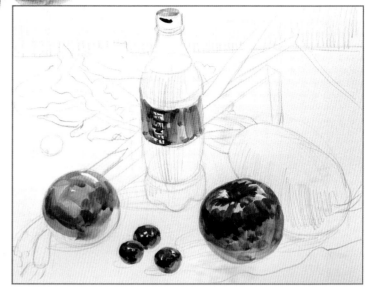

5 오렌지의 반사광을 칠하여주고 콜라병의 아주 어두
운 부분을 칠한다.

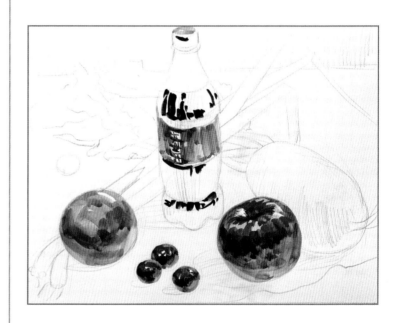

 적절히 물을 섞어 콜라를 단계별로 칠한다.

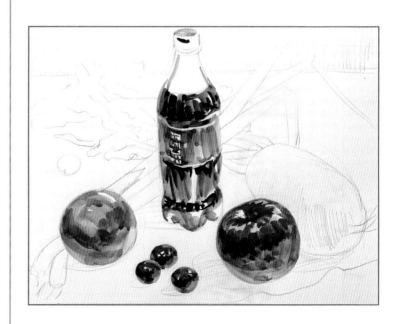

미술실기시리즈

 뒷배경을 중간톤(갈색+초록색 또는 파랑색)으로 칠
한다.

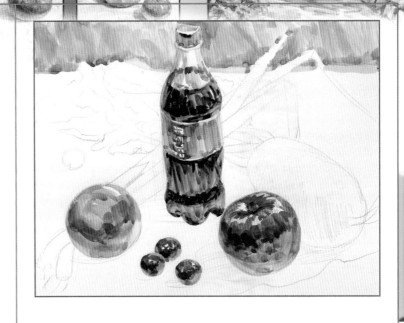

8 무우의 밝은 면을 엷게 칠한다.

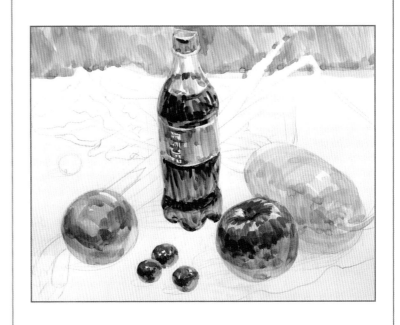

9 파를 기본꼴인 원기둥을 생각하며 칠한다.

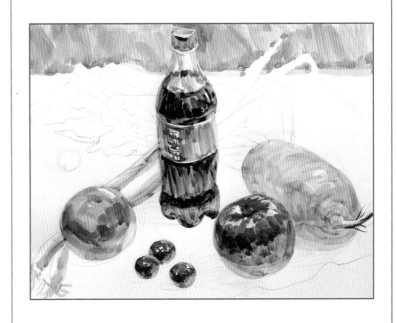

2권.미술은 연출이다

10 무우의 줄기와 잎사귀를 칠한다.

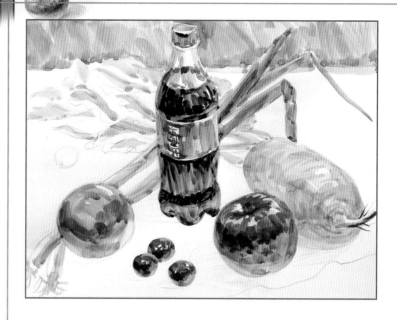

11 잎사귀의 중간색을 만들어 칠한다. 멀어진 부분은 적당히 풀어준다. 천과 바닥을 분리하여 화면변화를 준다.

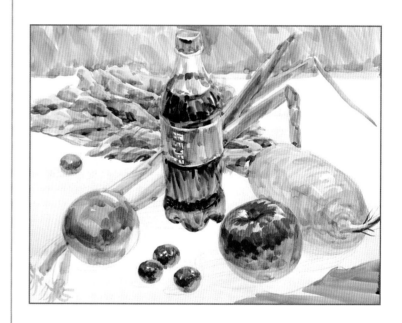

12 바닥에 깔린 천의 주름진 느낌을 회색으로 가볍게칠 한다. 주름의 터치는 너무 거칠지 않게, 무질서한 느 낌이 들지 않게 그린다.

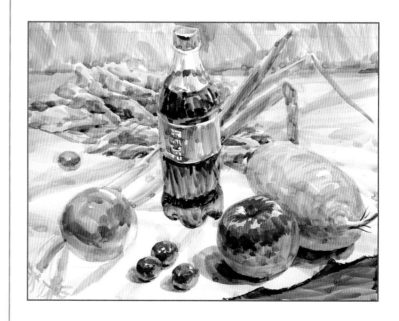

13 그림자를 그리고 마무리를 해간다.

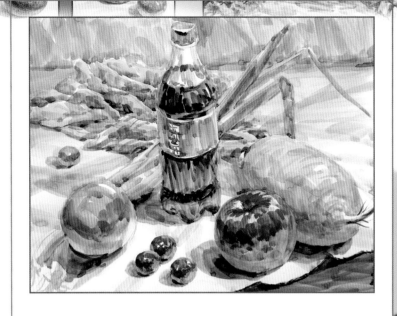

14 완성된 모습이다. 완성하고 나서 보니 화면배치에
서 결정적인 실수를 하고
말았다. 화면의 정 가운
데에 콜라병이 위치한 것
과, 콜라병을 기준으로
무우와 파가 X자로 배치
된 것이다. 콜라병이 좌
상으로 옮겨져야 했고,
그에 따라 파의 위치도
같이 좌상으로 옮겨져야
했다. 구도를 잡을 때의
경솔함과 서두름이 이처
럼 치명적인 오류를 가져
다 준다. 바로 첫단추를
조심스럽게, 신중히 껴야
하는 이유다.

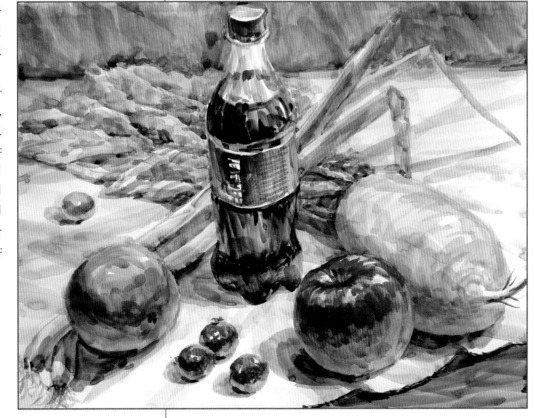

2권.미술은 연출이다

STEP 43

배,사과있는 정물수채

여러개의 과일이 있는 정물이다. 과일을 가지고 다양한 구도의 연출을 연습하기 바란다.

STEP BY STEP

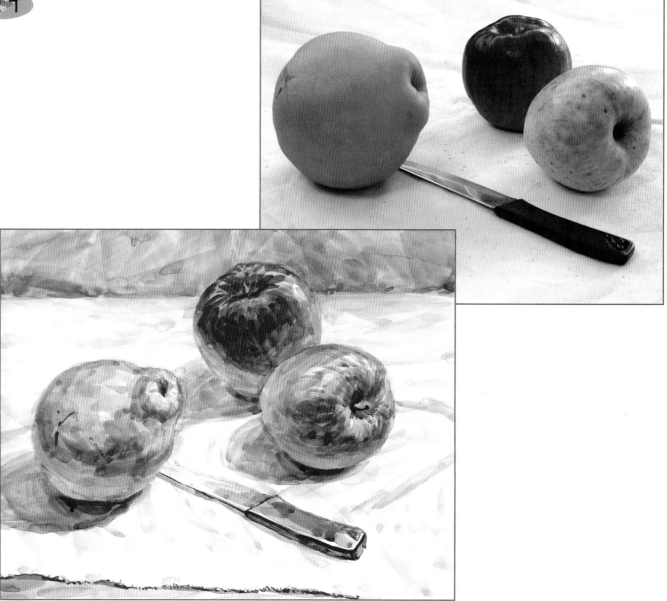

1 세개의 과일을 그릴 때는 두개는 겹치고 하나는 적당히 떨어뜨려 놓는다. 과도를 비스듬하게 배치한다.

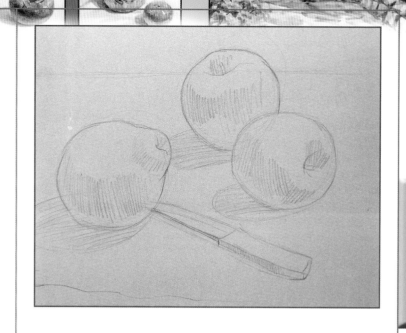

2 황토색에 약간의 주황색을 섞어 배의 밝은면을 칠한다.

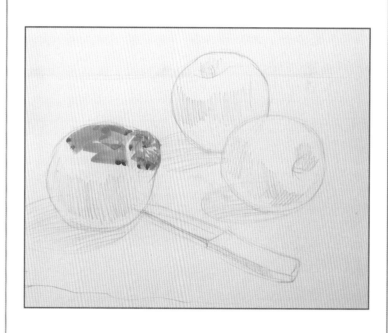

3 주황색과 녹색(또는 초록색)을 조금 더 섞어 중간면과 어두운 면을 칠한다.

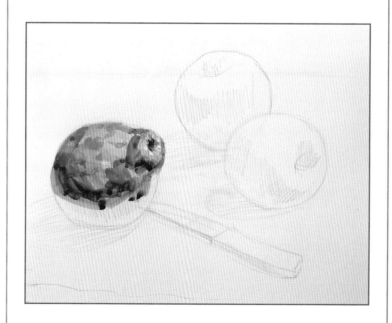

4 물을 섞어 배의 반사광을 칠한다.

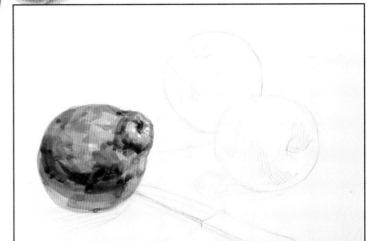

5 노랑색,주황색,연두색으로 사과의 밝은 면을 칠한다.

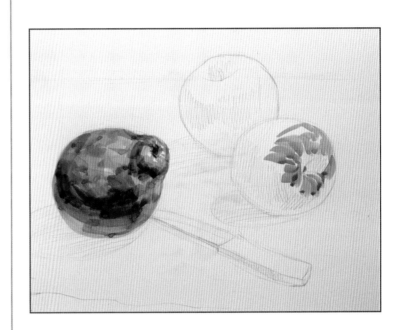

6 중간면과 어두운 면을 칠한다.

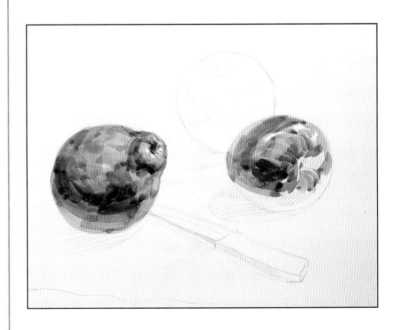

 7 반사광을 그리고 그림자를 초벌칠한다. 칼의 손잡이의 어두운면을 칠한다.

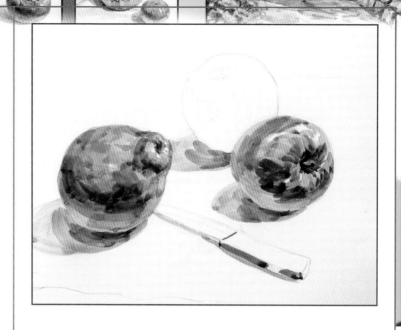

8 뒤에 있는 사과를 묽은 색으로 칠한다.

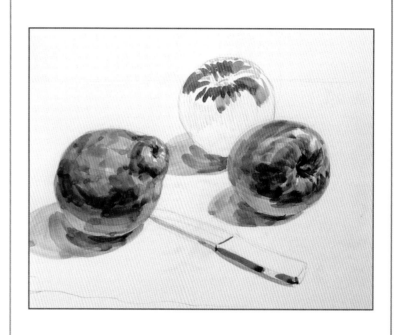

9 중간색과 어두운 부분을 칠한다.

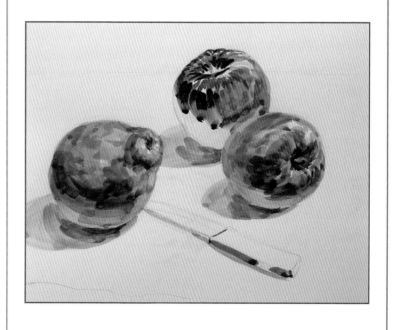

2권.미술은 연출이다

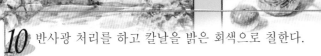

10 반사광 처리를 하고 칼날을 밝은 회색으로 칠한다.

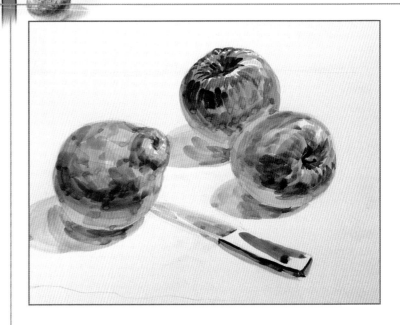

11 배경과 바닥을 칠한다. (배경의 기본터치방향은 수
직, 바닥은 수평이다.)

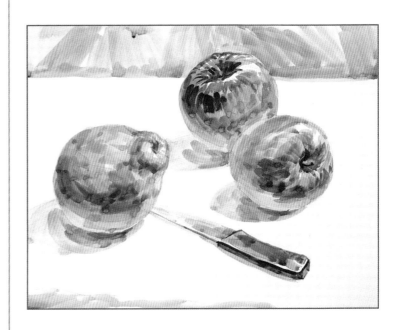

12 천의 주름을 가볍게 칠한다.

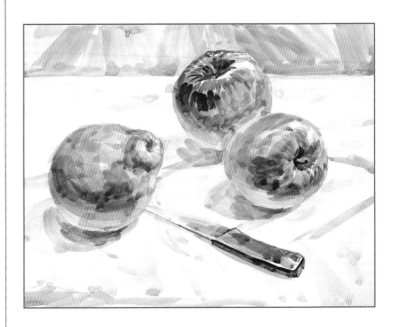

13 전체적으로 보강하면서 마무리한다.

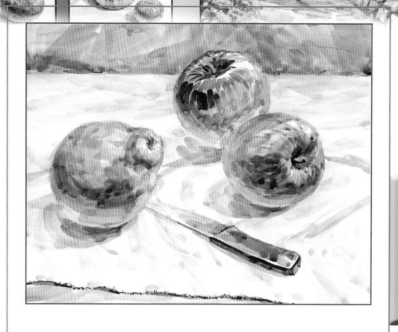

14 완성된 모습이다. 마무리단계에서는 시각적인 완성도를 높여주기 위하여 천의 올이라든가, 무늬등을 부분적으로 꼼꼼하게 그려넣어주면 더욱 정리된 느낌을 준다.

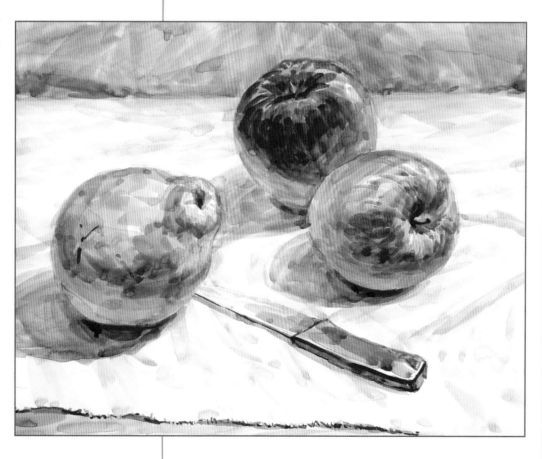

2권.미술은 연출이다

명화 감상

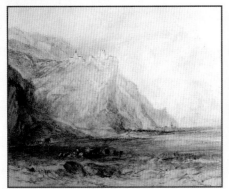

윌리암 터너 라인 계곡,스위스 1843

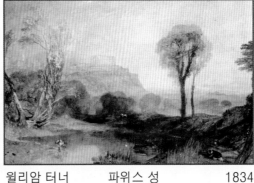

윌리암 터너 파위스 성 1834

코트만 (영국:1807) 처크 다리

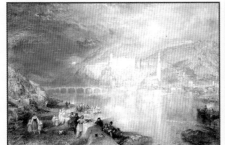

윌리암 터너 하이델 베르그 1844

하이델베르그 (부분)

코트만(1782~1842)과 윌리암 터너 (1775~1851)는 18세기의 영국에서 일어난 수채화 부흥기의 대표주자로서 특히, 윌리암 터너는 화려하고 선명한 색채의 사용과 공간의 연출로 1세기 후에 일어나는 인상주의의 화가들에게 많은 영향을 끼쳤다.

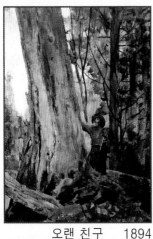

오랜 친구 1894

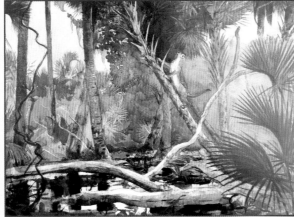

정글에서 1904

윈슬로 호머(Winslow Homer: 1836~1910)는 19세기 말에서 20세기 초의 미국을 대표하는 수채화가이다. 수채화의 본고향인 영국에서 머물면서 맑고 투명한 수채화의 기법을 터득하였다. 그의 그림은 초기 미국의 소박한 민족주의에 입각한 순수한 자연의 아름다움에 대한 탐닉과, 단순하고 평범한 일상을 극적으로 표현하였는데, 이러한 그의 화풍은 유럽보다는 미국의 젊은 화가들에게 항상 모범이 되었다. 그는 오늘날까지도 존재하는 미국의 사실주의의 전통을 확립하는데 결정적인 기여를 하였다.

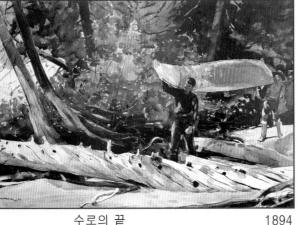

수로의 끝 1894

신선한 바람 1878

PART 6
정물소묘 2

기본꼴이 여러개 결합된 물체의 소
묘를 통하여 복잡한 물체의 표현
력을 기른다.

STEP ━━━━━━━━━━━━

STEP 44

휴지 그리기 1

기본꼴이 원기둥인 두루마리휴지를 그려보자. 어떠한 질감의 물체를 그리든 처음엔 질감을 무시하고 똑같은 과정을 거친다. 질감표현은 그 다음이다.

STEP BY STEP

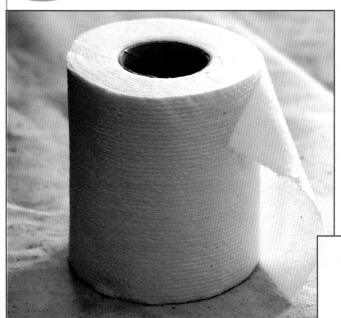

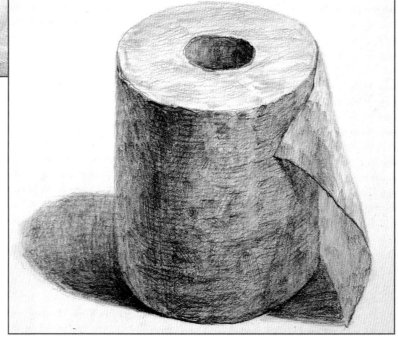

1 형태를 잰 후에는 우선 빛의 방향을 확인한다. 우측
에서 들어오는 빛을 생각하며 어두운 톤부터 기본
어둡기로 칠한다.

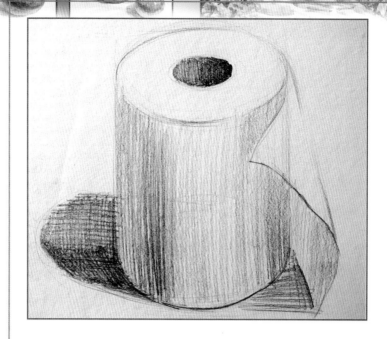

2 어두운 면 가운데 가장 진출된 부분을 강하게 덧칠
하여 주고 중간톤을 기본색으로 분리해준다.

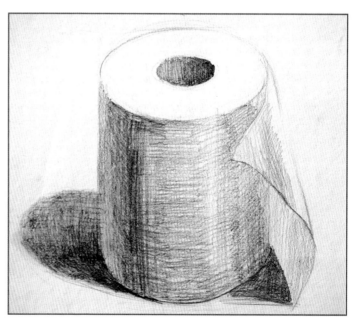

3 밝은면을 아주 약한 선으로 칠해 준다. 이때 시선방
향에서의 거리감을 생각하여 연필선의 강도차이를
주어야 한다.

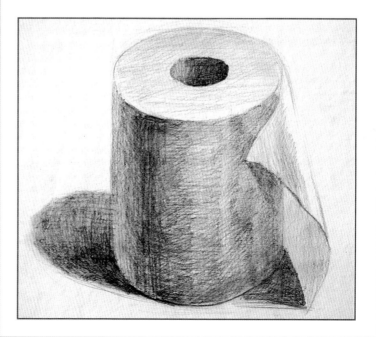

2권.미술은 연출이다

4 연필을 좀 더 날카롭게 깎아서 어두운 면부터 다시 보강을 해간다. 면의 굴곡을 생각하여 연필의 터치에 변화를 준다.

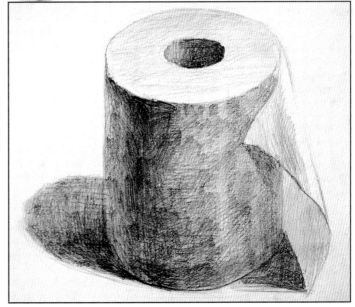

5 종이연필로 전체적인 톤을 부드럽게 눌러준다.

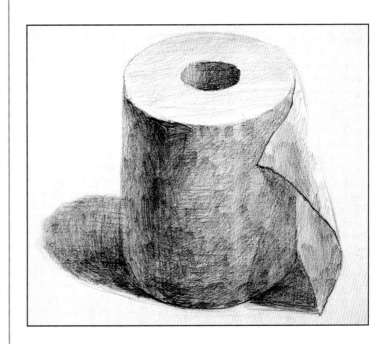

6 밝은면도 좀 더 섬세한 표현을 한다.

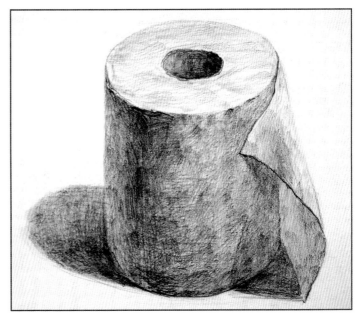

7 휴지의 작은 결의 느낌을 약하게 그려주고 마무리한다.

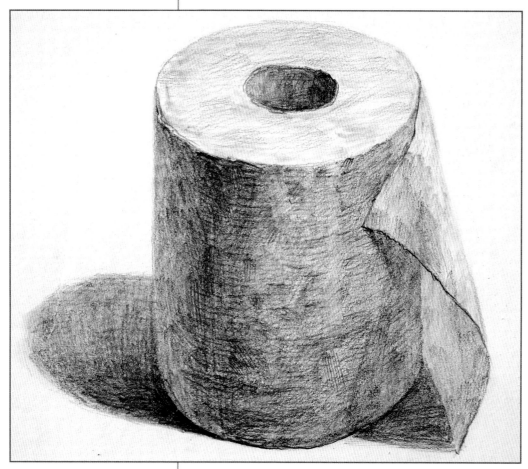

2권.미술은 연출이다

휴지 그리기 2

이번엔 휴지의 형태를 적절히 연출하여 그려보자. 단순한 물체는 가능한 한 재미있는 요소를 만들어 주는 것이 좋다.

STEP BY STEP

완성작

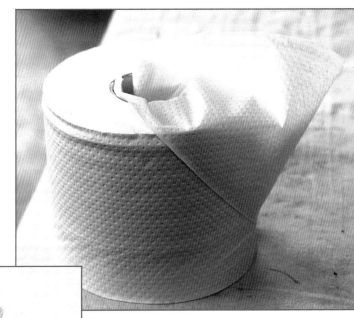

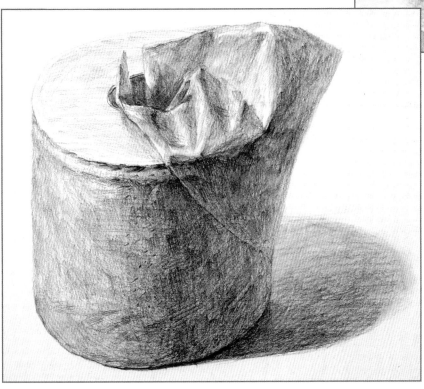

1. 원기둥의 물체는 항상 투시를 하면서 형태를 잰다.

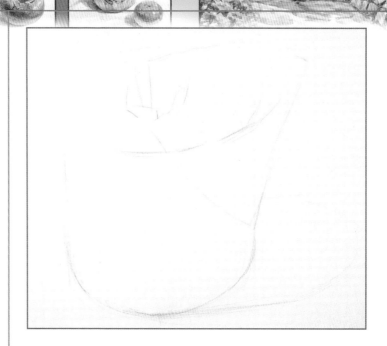

2. 단순한 터치로 어두운 면의 기본 어둡기를 칠한다.

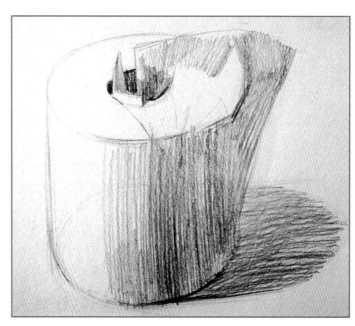

3. 중간면을 분리하고 선의 방향을 바꿔 어두운 면을 보강한다.

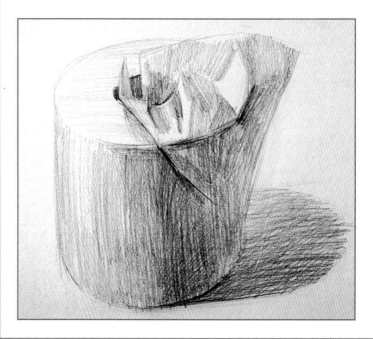

2권.미술은 연출이다

4 어두운 면의 진출된부분을 좀 더 강하게 덧칠하여 어
두운 톤의 기준을 만든다.(시선방향을 기준으로 가
장 가까운 곳의 어둡기를 기준으로 뒤로 멀어질 수록
조금씩 밝게 하여야 한다.)

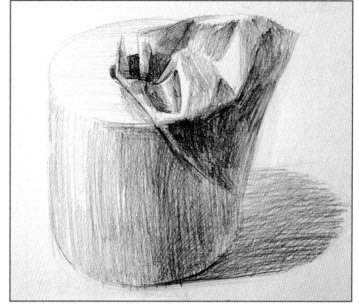

5 옆방향의 터치로 중간면을 덧칠한다.

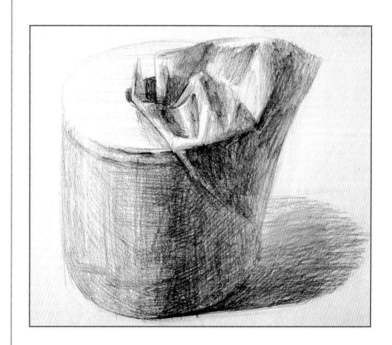

6 종이연필로 전체를 부드럽게 풀어주고 날카로운 연
필로 돌출된 어두운 면을 강소해준다.

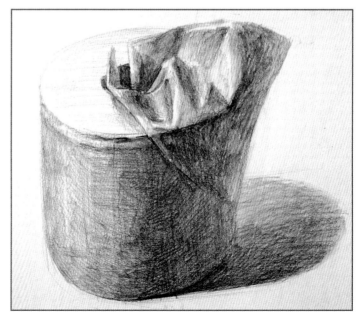

미술실기시리즈

7 좀 더 작은 면을 표현해 준다.

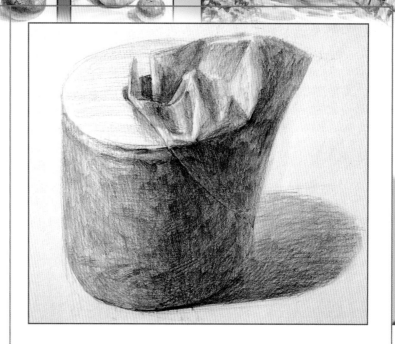

8 부분적으로 구겨진 모습과 휴지의 질감을 가볍게 표현하여주며 마무리한다.

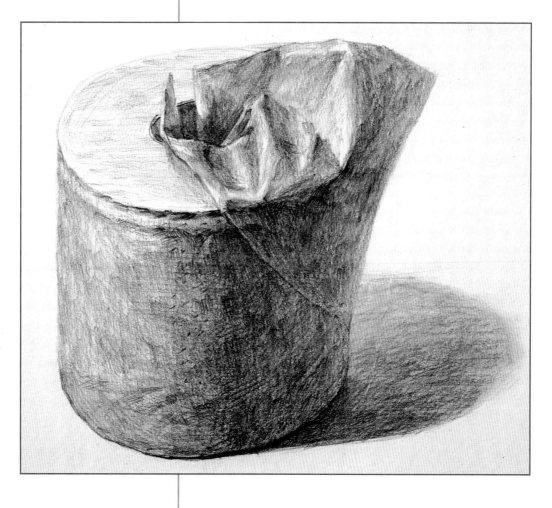

2권.미술은 연출이다

STEP 46

맥주병 그리기

병처럼 투명한 물체는 반사광이 어두운 면에만 있는 것이 아니라 밝은면의 외곽부분에도 있는 것을 잘 관찰하여 그린다.

STEP BY STEP

완성작

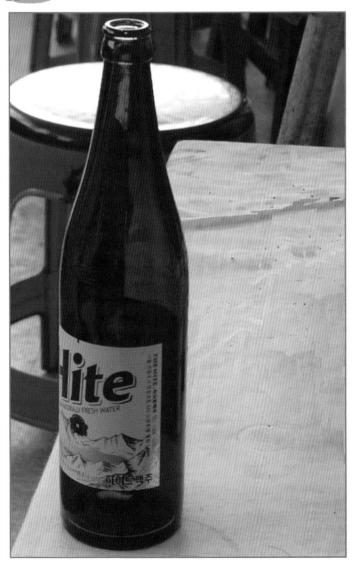

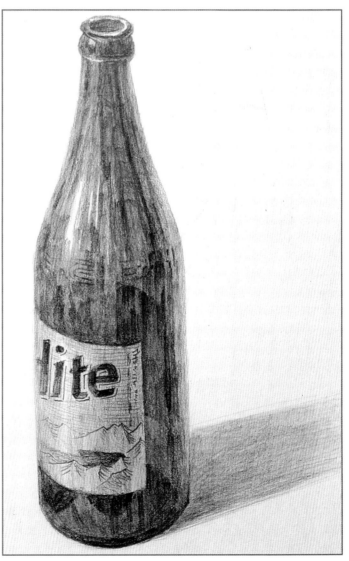

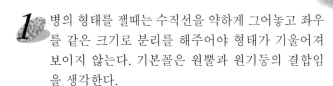

1 병의 형태를 잴때는 수직선을 약하게 그어놓고 좌우를 같은 크기로 분리를 해주어야 형태가 기울어져 보이지 않는다. 기본꼴은 원뿔과 원기둥의 결합임을 생각한다.

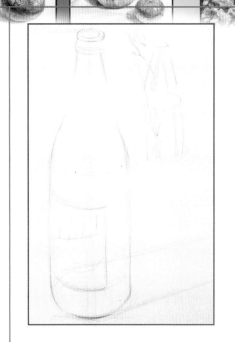

2 빛의 방향을 생각하며 어두운 면의 구분선을 두툼하게 풀어서 칠한다. 병의 윗부분은 작지만 기본꼴을 생각하여 꼼꼼하게 칠한다.

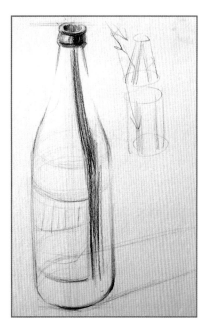

3 어두운 면의 기본 색을 평면적으로 칠한다.

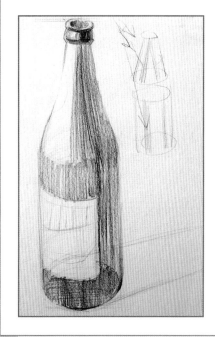

2권.미술은 연출이다

4 어두운 면의 가장 진한 부분을 강조하면서 반사광과
의 색감차이를 준다.

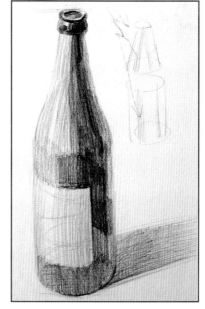

5 기본꼴과 입체의 기본단계를 생각하며 톤의 변화를
세분화 해간다.

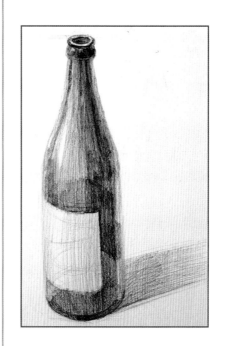

6 종이연필로 전체를 차분히 눌러준다. 병 속에 비치는
것들을 그려주고 상표는 흰색이므로 밝게 톤을 분리
한다.

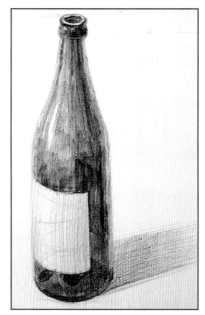

 7 면을 좀 더 세분화 한다. 외곽의 반사광부분이 어두
워지지 않게 조심한다.

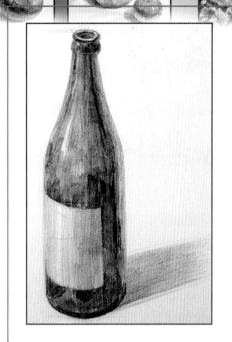

 8 거친부분은 종이연필로 수시로 눌러준다.

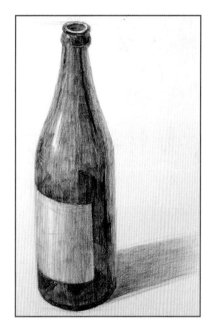

 9 글씨를 병의 기울기에 맞추어 그린다.

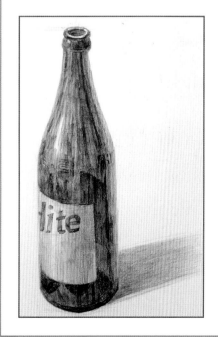

2권.미술은 연출이다

10 상표를 마무리하고 병에 투영된 모양들을 적절히 튀지 않게 그린다.

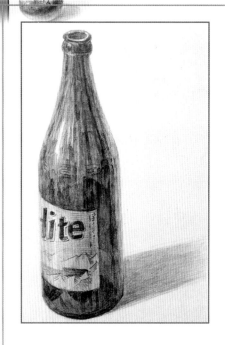

11 하이라이트를 다듬어 주고 빛이 반사된 느낌을표현해주고 마무리 한다.

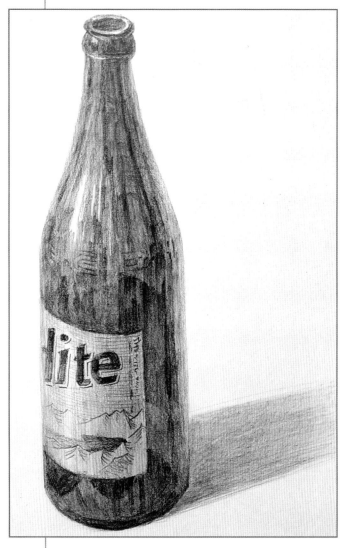

STEP 47
소주병 그리기

소주병은 맥주병과 달리 목부분이 각져있다. 그 차이만 주의하면 나머지는 표현방법이 같다.

수 업 진 도 확 인			메	
	년 월 일			
선생님		부모님	모	

동영상시디

STEP BY STEP

완성작

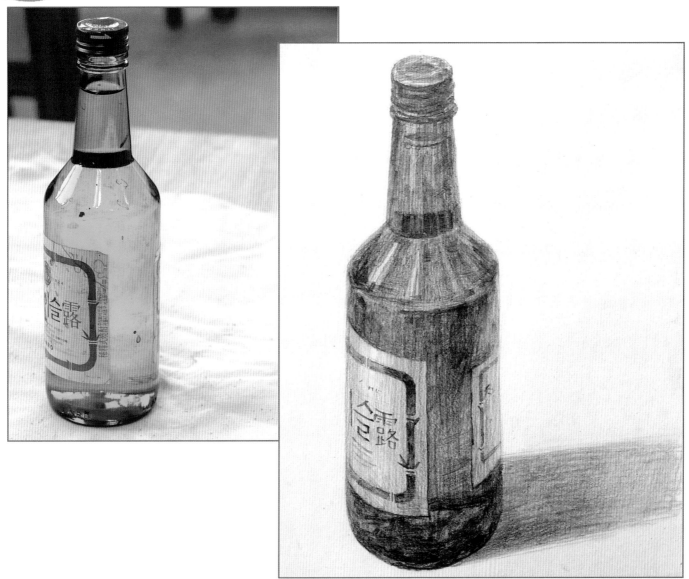

2권.미술은 연출이다

1 형태를 잴때 수직선을 기준으로 좌우의 등분이 같아 야 한다.

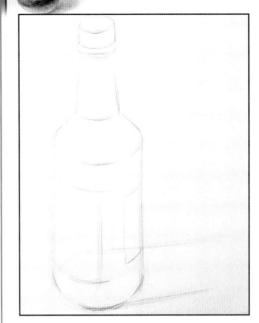

2 면의 굴곡방향으로 기본 어둡기를 편하게 칠한다. 항 상 연필은 촘촘하게 긋는다는 것을 명심한다.

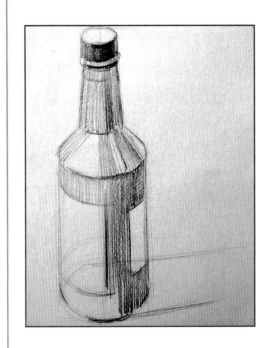

3 제일 어두운 면을 선을 바꿔 좀 더 진하게 강조한다.

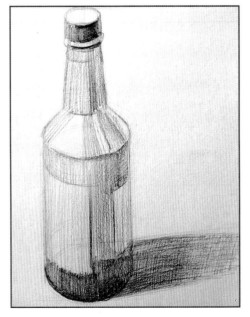

4 윗부분의 어두운 부분부터 구체적으로 묘사 해준다.

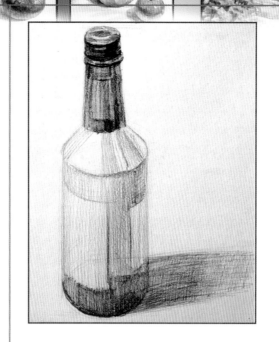

5 어두운 부분을 기준으로 좀 더 면을 분리해주고 밝은면을 약하게 칠해준다.

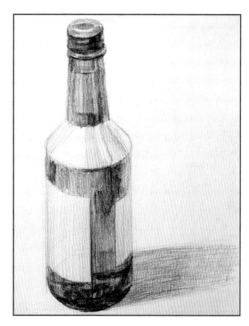

6 밝은면을 좀 더 세분화하고 상표의 어두운 부분을 칠한다.

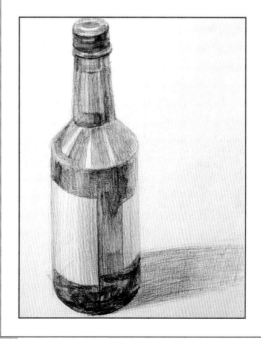

2권.미술은 연출이다

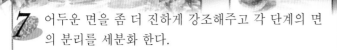

7 어두운 면을 좀 더 진하게 강조해주고 각 단계의 면의 분리를 세분화 한다.

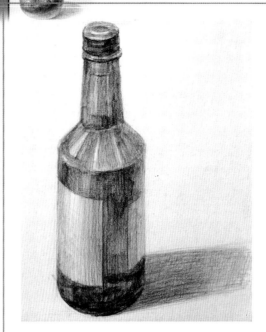

8 밝은 면도 하이라이트를 구체적으로 분리한다.

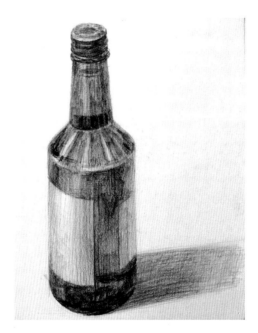

9 물거품등 작은 변화를 관찰해 가며 사실감을 더해 준다.

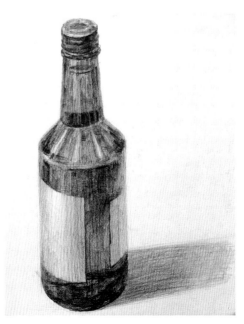

10 글씨와 그림을 그려 넣고 바닥의 어두운 부분을 강조하여주고 마무리한다.

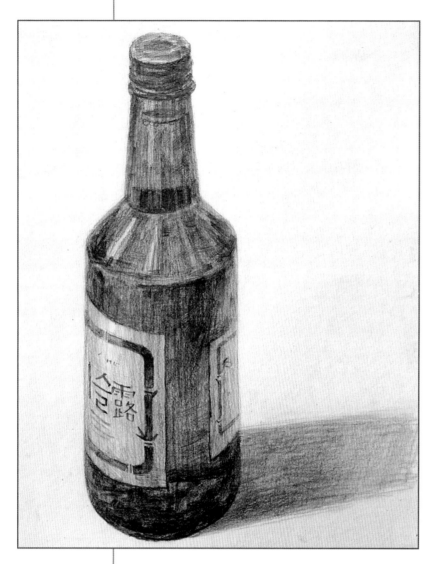

2권. 미술은 연출이다

STEP48

사과 그리기

구의 물체는 밝은 면에서 어두운 면까지 단계적인 면의 굴곡에 맞춰 명암을 나누어 줘야 한다. 특히 꼼꼼하게 그리는 순서를 지켜야 한다.

STEP BY STEP

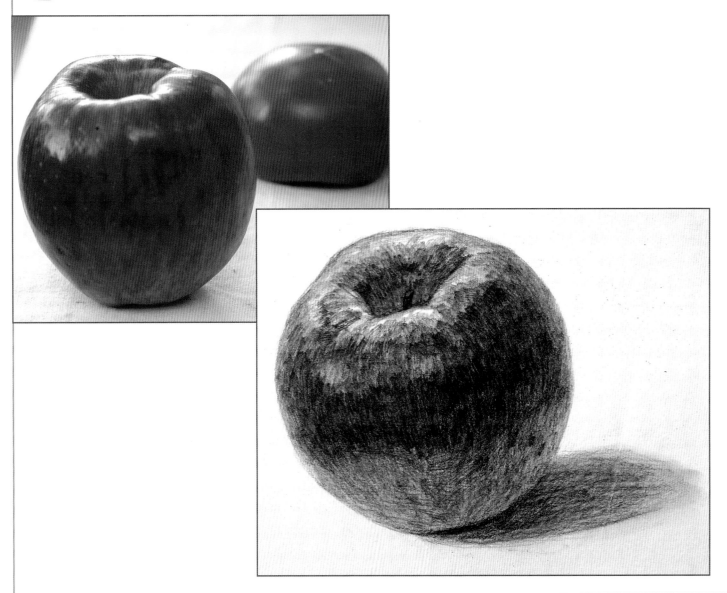

1 어두운 면을 기준으로 작은 변화는 무시하고 기본단
계를 칠해준다.

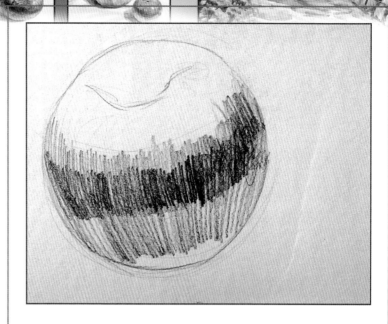

2 어두운 가운데 더 어두운 부분을 강조하면서 밝은
쪽으로 계속 면분할을 해간다.

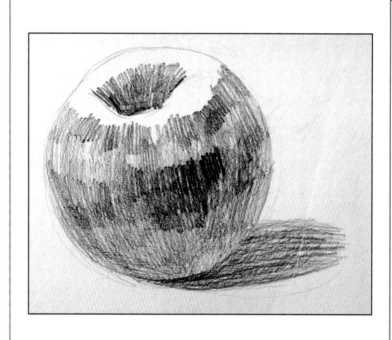

3 연필을 좀 더 갈아서 어두운 면부터 또 다시 덧칠을
반복하는데 좀 더 구체적인 묘사를 해준다.

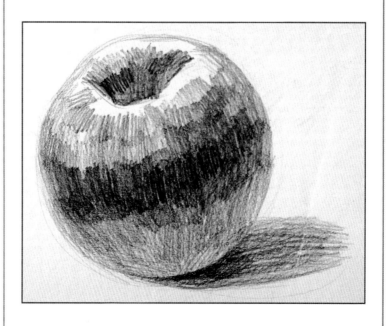

2권.미술은 연출이다

4 중간면과 밝은 면도 보다 세부적인 면분할을 한다.

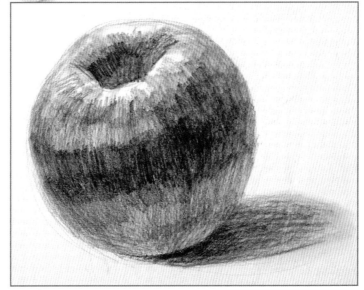

5 연필을 좀 더 갈거나 2B연필로 어두운 톤부터 다시 한번 면을 세분화시키며 명암차를 강조한다.(항상 어두운면이 기준이 되어야 한다. 명암을 넣을 때도 어두운면부터 시작한다.)

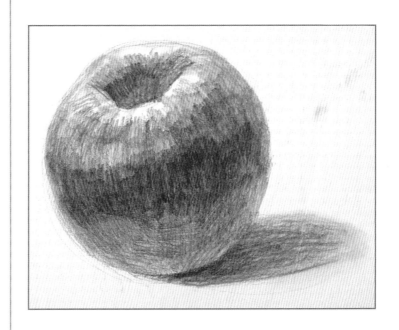

6 종이연필로 전체를 적당히 눌러준다.(압력을 조절하면서 하지 않으면 아주 재미없는 그림이 된다. 어떠한 도구를 쓰든 상황에 따라 손끝으로 미세한 압력조절을 하여야 한다.)

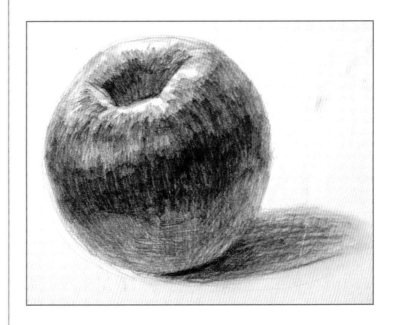

7 2B나 샤프연필로 면의 굴곡진 방향으로 섬세한 면
분할과 표면의 작은 변화를 그려준다.

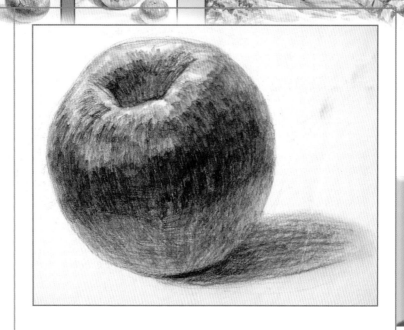

8 완성된 모습이다. 밝은 면에서 어두운 면까지 작은
면의 단계가 나열되어 있음을 볼 수 있다. 반면에 어
두운 반사광이나 뒤로 멀어지는 부분은 상대적으로
단계의 선명도가 풀어짐을 확인하기 바란다.

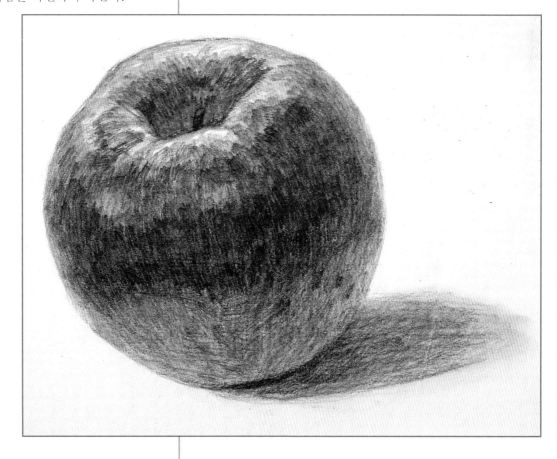

STEP 49

감 그리기

이번에는 배경을 포함하여 전체적으로 한단계 완성도 높은 소묘를 그려보자.

STEP BY STEP

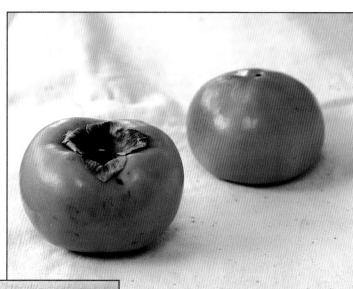

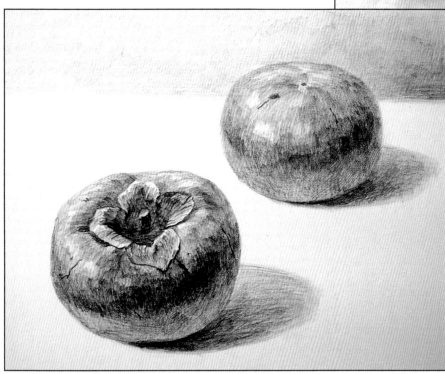

1 가장 어두운 꼭지부분의 어두운 면을 먼저 칠한다.

2권.미술은 연출이다

2 감의 그늘진 부분을 크게 분리하여 칠한다.

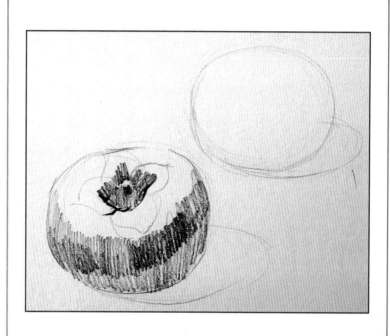

3 뒤에 있는 감은 전체적으로 앞에 있는 감보다 한 단계 약하게 칠한다.

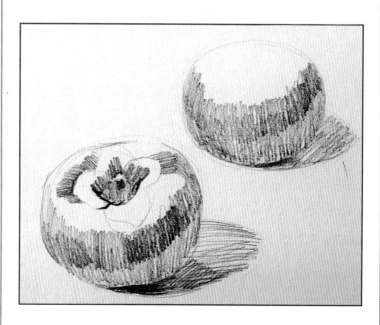

2권.미술은 연출이다

4 어두운 색을 기준으로 중간면과 밝은 면을 칠한다.

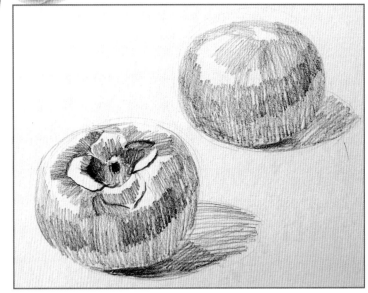

5 좀 더 세분화시킨다.

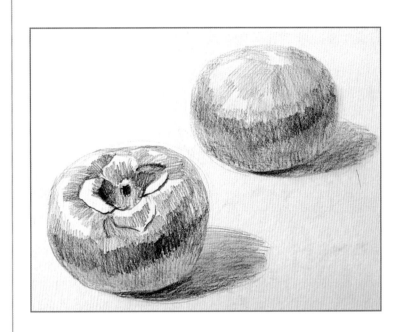

6 종이연필로 전체를 한단계 눌러준다.

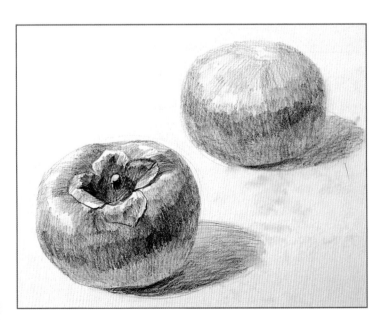

 7 2B연필로 어두운 톤부터 마무리해 나가기 시작한다.

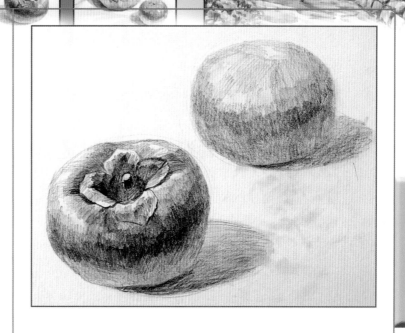

8 밝은 면도 세부적인 면분할을 한다. B연필이나 샤프연필을 쓴다.

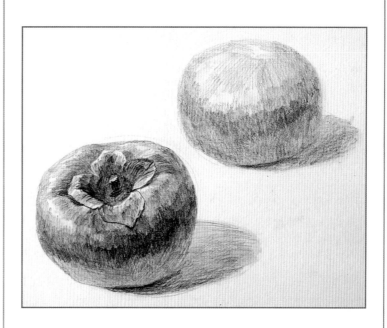

9 거친 부분은 종이연필로 눌러주고 뒤에 있는 감은 거리감을 생각하여 약하고 부드럽게 표현한다.

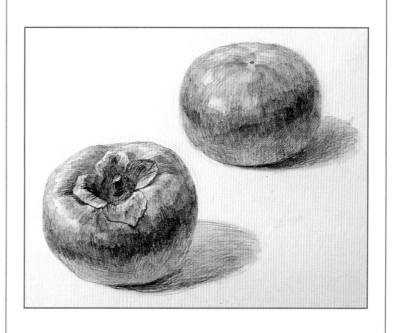

10 뒤에 있는 감의 모습이다. 세밀한 표현이 생략되어 있음을 볼수 있다.

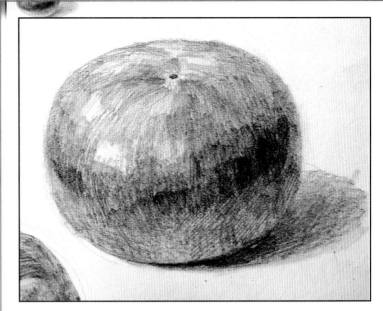

11 앞에 있는 감과 뒤에 있는 감의 선명도차이를 확인한다.

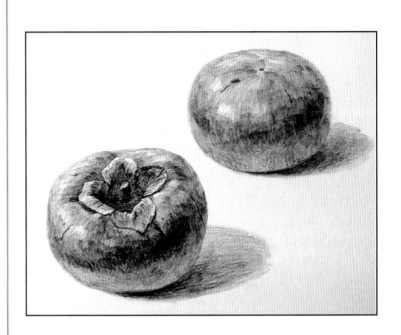

12 앞에 있는 감의 확대된 모습이다. 각 면의 단계가 섬세하게 살아있다.

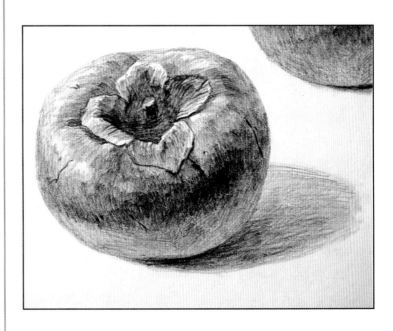

 연한 색으로 배경을 칠했다. 앞에 있는 물체와 배경
간의 공간감이 느껴지면서 훨씬 완성도가 있어보임
을 알 수 있다.배경도 단조롭게 칠하지 말고 빛의 방
향과 앞에 있는 물체의 명암정도를 생각하며 적절
한 변화를 주는 것이 좋다.

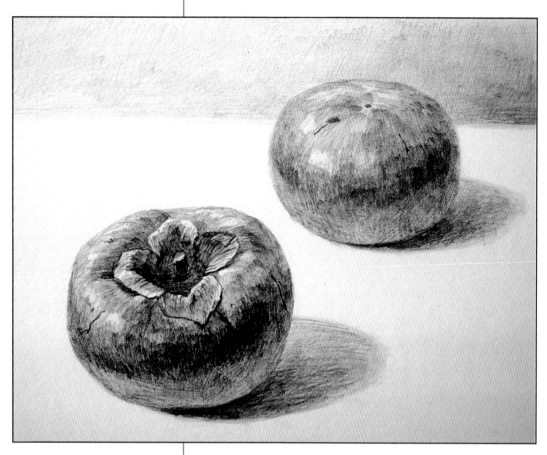

하나 더

대가의 소묘감상

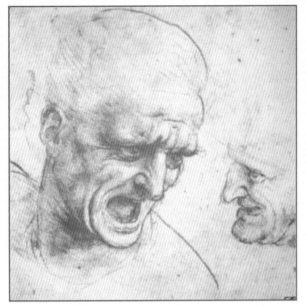
레오나르도 다빈치(1452~1519)

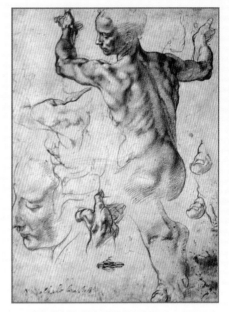
미켈란 젤로(1475~1564)

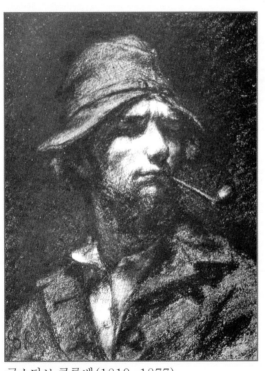
구스타브 쿠루베(1819~1877)

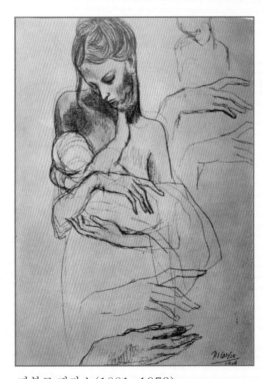
파블로 피카소(1881~1973)

소묘는 미술의 가장 중요한 기본이자, 그 자체로 독립된 하나의 미술 장르이다.고전이나 현대의 대가들의 작품을 보면 하나같이 탄탄한 소묘(뎃생력)가 바탕이 되어 있는 것을 볼 수가 있다. 그만큼 자신의 생각을 형상화시키기 위해서는 가장 기본적으로 습득해야 하는 조형언어가 소묘인 것이다.

PART 7
기초풍경

풍경의 기본원리와 주요대상의 표현방법을 배운다.

STEP

STEP 50

여름나무 그리기

수 업 진 도 확 인			메	
년	월	일	모	
선생님	부모님			

풍경을 그릴때 가장 어렵게 느끼는 부분이 나무다. 나무는 종자도 다양하고 구조도 복잡하기 때문
이다. 그러나 모든 나무는 공통된 기본 구조가 있기 때문에 그 속성만 알면 쉽게 그릴 수 있다.

STEP BY STEP

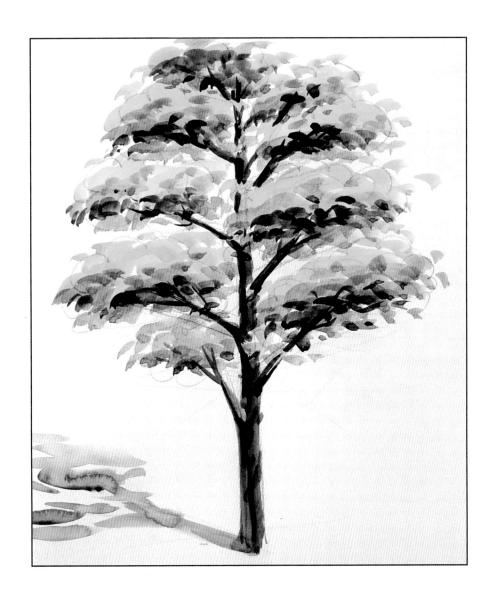

 나무를 스케치할 때에는 우선 줄기를 그리고 가지를 그린다. 가지는 나무종류에 따라 마주보고 나는 것과 엇갈려서 나는 가지가 있다. 외형의 기본꼴은 삼각형이 됨을 참고한다.

 잎사귀의 덩어리를 그린다. 가지를 기준으로 위쪽으로 잔가지가 많고 잎사귀도 위쪽에 많다. 그 이유는 (광합성작용을 위해) 햇빛을 향해 조금이라도 가까이 가려는 나무의 속성때문이다.

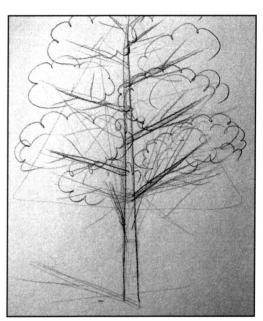

 우선 연두색으로 밝은부분을 가볍게 칠한다. 물체를 그릴 때에는 스케치한 경계선에 맞추어 칠해야 하지만 나뭇잎은 경계선에 신경쓰지 말고 자연스럽게 칠한다. 밝은부분은 좀 더 넓게 칠하는데 터치하나가 잎사귀 하나라는 생각으로 자연스럽게 긋는다.

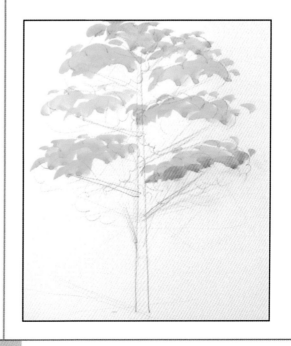

2권. 미술은 연출이다

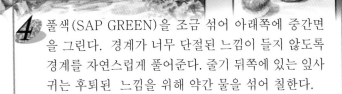

4 풀색(SAP GREEN)을 조금 섞어 아래쪽에 중간면
을 그린다. 경계가 너무 단절된 느낌이 들지 않도록
경계를 자연스럽게 풀어준다. 줄기 뒤쪽에 있는 잎사
귀는 후퇴된 느낌을 위해 약간 물을 섞어 칠한다.

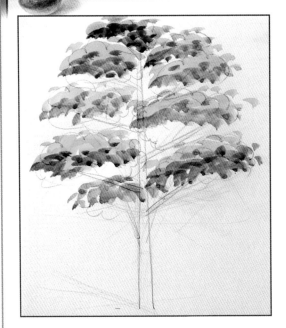

5 녹색에 자주색이나 고동색을 섞어 그늘진 부분을 칠
한다. 각 잎사귀 덩어리가 너무 같은 느낌으로 보이
지 않도록 물을 조금씩 섞고 색도 조금씩 변화를 준
다.

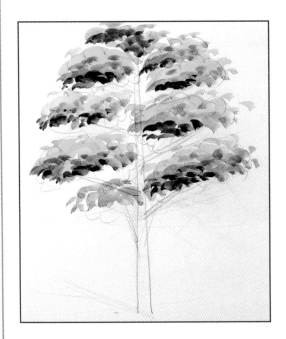

6 거리감표현을 위해 그늘진 면 아래 쪽에는 물을 섞어
색감의 변화를 준다. 지칫 줄기의 앞쪽에만 잎사귀가
있는 것처럼 보이지 않게 그려야 한다.

7 나무에서 가장 중요한 줄기와 가지를 그리는 순서다. 나무의 승패는 줄기와 가지에 있다고 해도 과언이 아니다. 밝은 잎사귀 부분엔 절대 나무가지를 그리면 안된다. 어두운 부분에만 가지를 그려주고 가지도 진출된 가지와 멀어진 가지를 생각하여 물조절을 적절히 해준다.

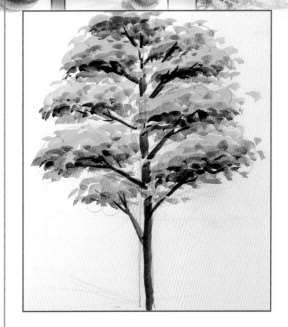

8 어느부분은 가지가 줄기의 앞으로 뻗어나와 줄기를 가리는 부분도 있어야 자연스럽다.

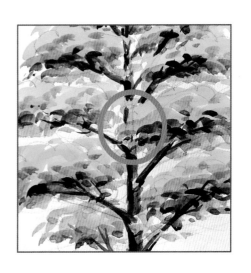

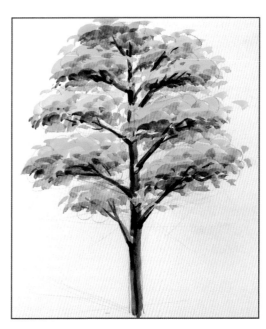

하나 더

잎사귀를 그릴때는 터치 하나가 잎사귀 하나인 듯 그린다.

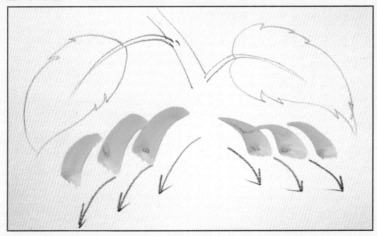

잎사귀는 무게때문에 자연스럽게 아래로 기울어진다. 잎사귀가 모여서 만들어진 나뭇잎 덩어리도 자연스럽게 아래로 늘어진다. 그래서 잎을 그리는 터치는 옆의 그림처럼 왼쪽으로 난 가지는 왼쪽으로, 오른 쪽으로 난 잎은 오른쪽으로 비스듬하게 기울여 터치한다.

2권.미술은 연출이다

9 완성된 모습이다. 모든 나무가 기본원리는 같다.

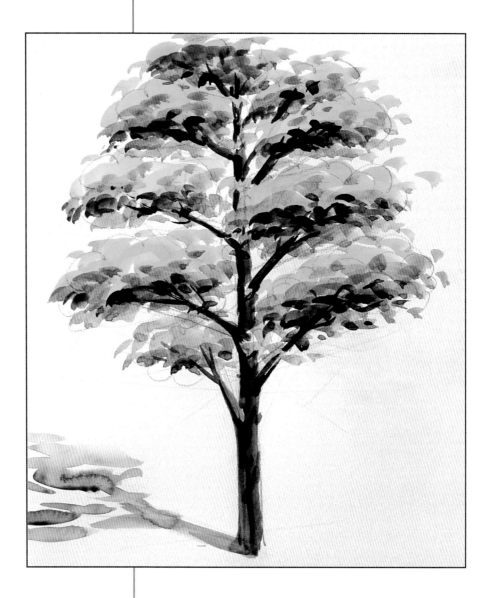

STEP 51
가을나무 그리기

가을나무는 단풍이 들어 색의 변화가 다양하다. 줄기의 모양을 좀 더 다양하게 그려보자.

STEP BY STEP

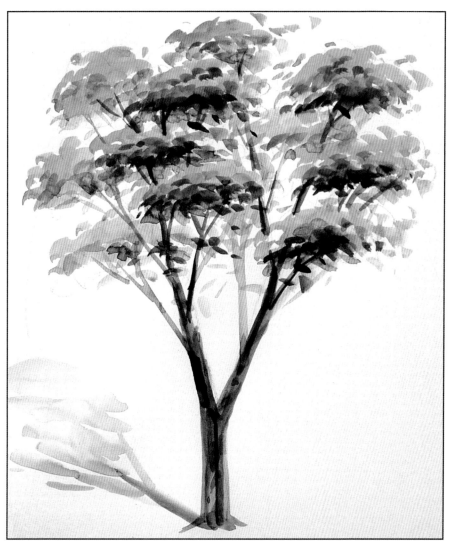

1 줄기의 모양을 다양하게 변화를 주어보자.

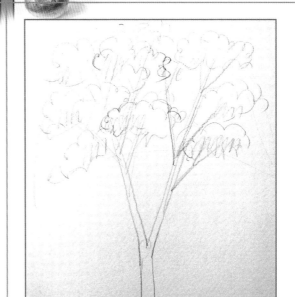

2 잎사귀의 밝은 부분을 그리는데 너무 같은 색으로 하지 말고 가지에 따라, 높낮이에 따라 색의 변화를 준다.

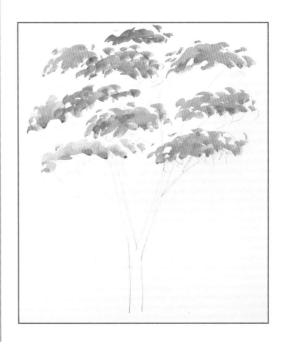

3 중간면을 칠한다. 붓터치 하나가 잎사귀 하나라고 생각하면서 그린다.

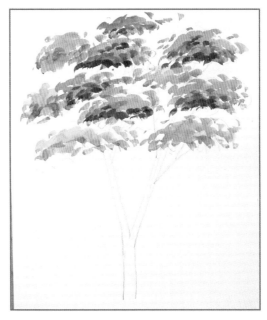

미술실기시리즈

4 어두운 면을 칠하고 뒤에 있는 잎사귀들은 물을 섞어 표현한다.

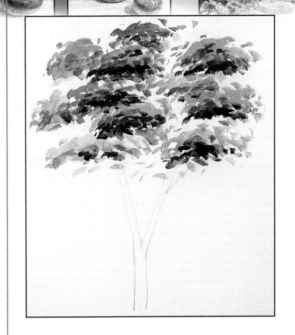

5 가지의 밝은 면을 그린다. 잎사귀의 밝은 부분엔 반드시 가지가 보이지 말아야 한다.

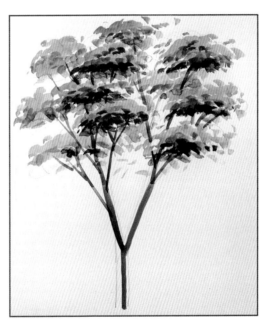

6 가지의 어두운 부분을 칠한다. 물을 섞어 거리감을 표현한다.

다양한 나무의 모양

나무종류는 다양하지만 공통적으로 밝은 잎사귀부분엔 나무가지가 보이지 않음을 확인하기 바란다. 줄기에서 가지가 나오는 위치도 나무의 특징을 나타내는 중요한 요소다.

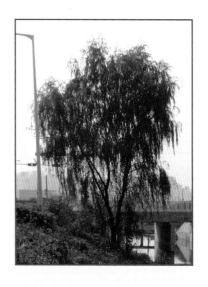

STEP 52
소나무 그리기

수 업 진 도 확 인		메
년 월 일		모
선생님	부모님	

소나무와 같은 침엽수는 일반 활엽수에 비해 잎이 가늘고 위로 솟아 있으며 줄기와 가지도 크게 휘어져 있다. 그 특징에 유의하면서 그려보자.

STEP BY STEP

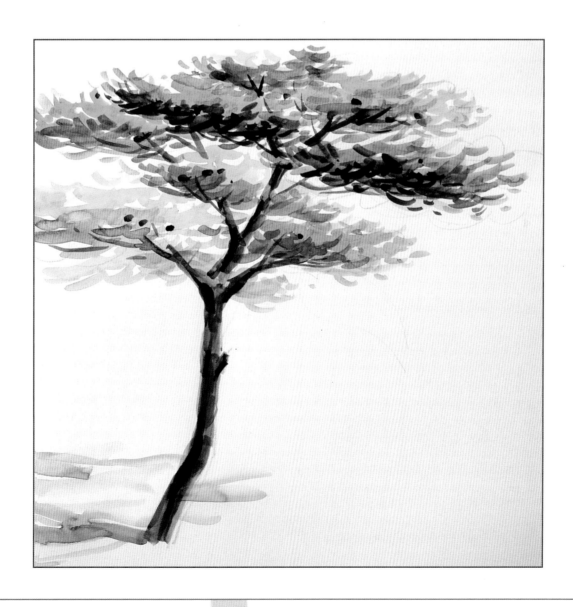

1 소나무의 잎은 푸른색을띠므로 연두색이나 녹색에 약간의 청색을 섞어 밝은 면을 칠한다. 잎사귀 터치 를 가늘고 길게 하여 윗쪽으로 긋는다. 거리감을 생 각하여 덩어리마다 약간의 물조절을 한다.

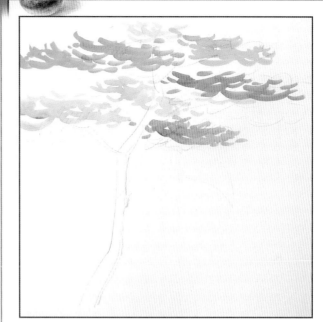

2 초록색과 파랑색, 자주색을 약간 섞어 중간면을 칠 한다.

3 초록색과 남색, 자주색을 더 섞어 어두운 면을 칠하 고 물을 섞어 뒤로 멀어진 부분을 칠한다.

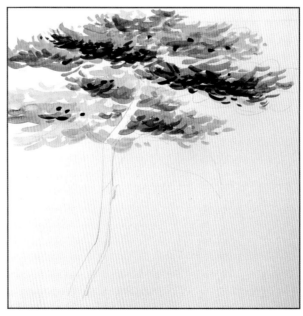

미술실기시리즈

4 줄기와 가지의 밝은 면을 갈색에 붉은색을 약간 섞어 칠한다. 줄기가 생장점에서 적당히 기울어지게 그린다.

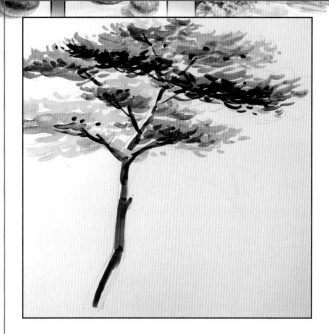

5 자주색과 남색을 더 섞은 어두운 색으로 가장 진한 부분을 먼저 칠한다.

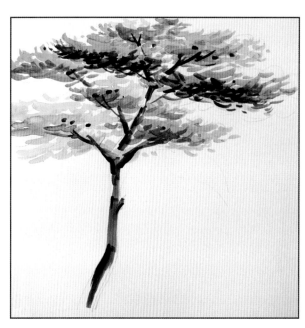

6 물을 섞어 어두운 부분의 변화를 주고 그림자를 가볍게 그려준다.(그림자는 너무 선명하거나 마치 실제 나무처럼 보이지 말아야 한다.)솔방울 등, 좀 더 자연스러운 요소들을 첨가하고 마무리한다.

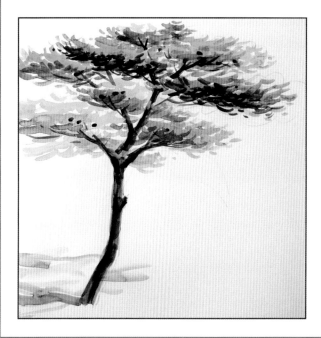

2권.미술은 연출이다

STEP 53
기초풍경 1
(아파트도로 풍경)

수 업 진 도 확 인			메	
	년	월 일		
선생님		부모님	모	

앞에서 그려본 나무그리기를 바탕으로 가장 기본적인 풍경화를 그려보자. 풍경화에서도 면방향에 따라 붓터치의 방향이 달라짐을 유의하여야 한다.

STEP BY STEP

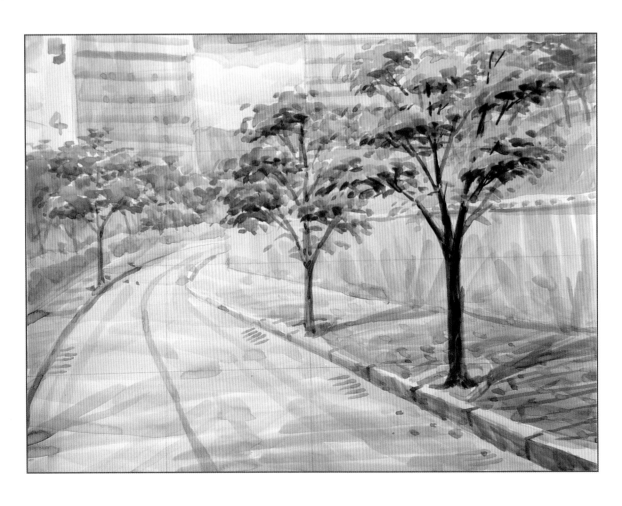

1 형태를 재는 방법을 쉽게 설명하기 위해서 이번 그림은 화면을 수직,수평의 4등분으로 나누고 각 등분지점에 물체를 배치시켰다. 실제 풍경을 그릴 때에는 이처럼 일정한 등분지점에 물체들이 배치되지는 않지만 화면을 가상적인 선으로 등분을 나눠 이를 기준으로 각 물체의 크기와 위치를 정하여 준다.

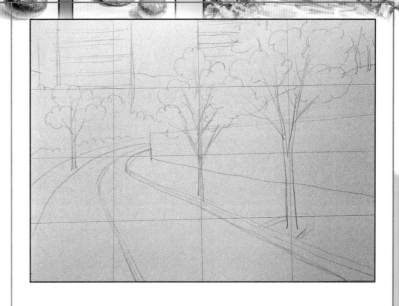

2 우선 밝은 회색으로 담과 도로를 칠해주는데, 담처럼 서있는 면은 기본터치를 수직으로, 땅처럼 위를 보고 있는 평평한 부분은 기본 터치를 수평으로 칠한다는 것을 참고한다. 한번의 터치로 전부 칠하는 것 보다는 두번정도 덧칠하는 것이 터치가 살아 변화가 있어 좋다. 이때 근경의 나무는 아주 무시하고 그린다.

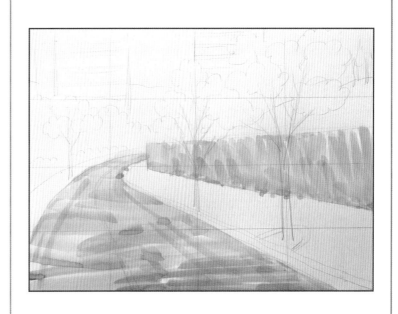

3 멀리있는 건물도 옅은 회색으로 칠해주고 하늘을 하늘색으로 칠한다. 하늘을 그릴 때도 땅처럼 기본 터치는 옆으로 그려주며 화면에서 아래쪽으로 갈수록 조금씩 물을 섞어 멀어지는 표현(원근감)을 해 준다.

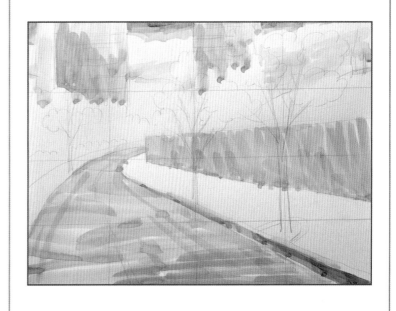

4 인도를 주황색에 갈색을 조금 섞어 터치를 옆으로 해서 칠한다. 담 위의 언덕은 풀색으로 언덕의 기울 어진 방향으로 칠한다. 이때, 뒤로 멀어질 수록 조금 씩 물을 섞어 밝아지게 한다. 길가의 사철나무도 기 본 명암단계에 맞춰 그린다.

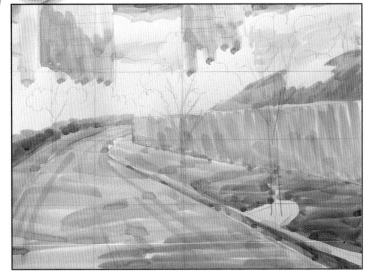

5 멀리있는 나무들을 엷게 그려준다.

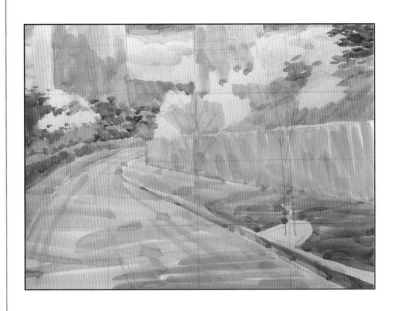

6 근경의 나무잎을 그린다.

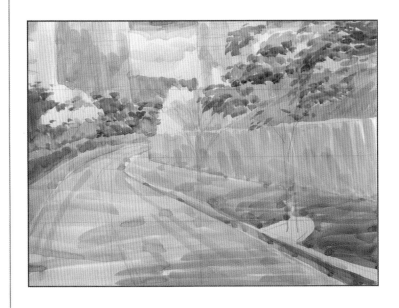

7 뒤에 있는 나무는 같은 종자의 나무일 지라도 약간
색을 바꿔서 칠한다.

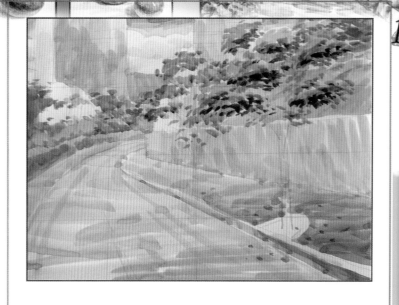

8 더 멀리있는 단풍나무를 그리고 마지막으로 줄기와
가지를 그린다. 이 때도 제일 앞에 있는 나무부터
그리고 뒤로 갈수록 물을 섞어 밝게 그려줘야 한다.

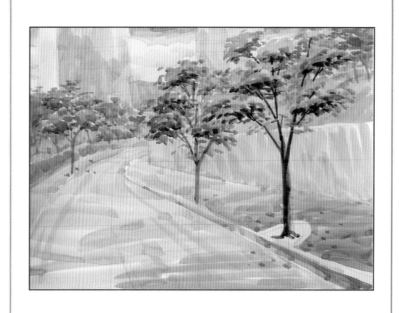

9 끝으로 차선과 떨어진 낙엽등을 그려서 자연스럽게
화면을 꾸민다.

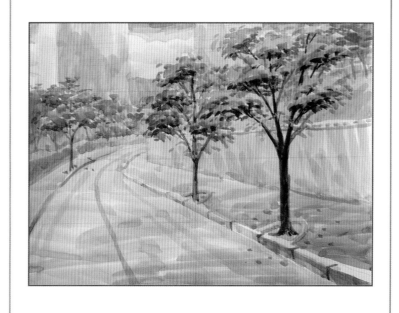

10 그림자를 그리고 마무리한다.

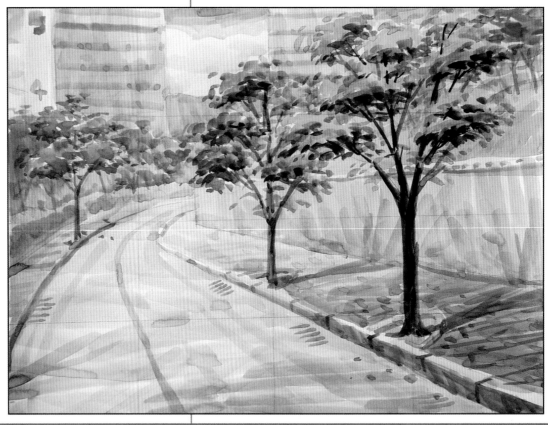

잠깐만

관념적인 그림? (그림과 관념)

일반적으로 우리는 '관념적' 이라는 말의 의미를 보수적이고 구태의연한 의미로 받아들인다. '고정 관념으로부터 벗어나야 한다,새로운 시각으로 대상을 보려고 애써야 한다' 고 말한다. 기본적으로 옳은 말이다 . 그러나 사실은 그 누구도 자기만의 고정관념이 있고 새로운 시각이란 어찌보면 또 하나의 편향된 관념일 수 밖에 없는 것이다.

관념이란 말의 의미가 보편적이고 대부분의 일반인들이 가지고 있는 상식과 같다면, 우리는 섣불리 이러한 관념을 버리거나 무시해서는 안된다.일반인들이 갖고 있는 색이나 형태에 대한 상식, 나아가 자연의 현상이나 자연에 존재하는 시각적 모든 물체들에 대한 상식과 지식들은 그 것이 참이든 거짓이든 객관적 가치판단 이전에 그 사람에게 내재하는 모든 가치(의주관적)판단의 절대적 기준인 것이다. 예를 들어 ⓐ와 같은 그림을 보자. 이 그림을 그린 사람은 보는 이의 시각에 따라 산에 대한 유아적 고정관념을 가지고 있는 사람으로 보일 수도 있고 아니면 실제로 산의 모양이 이처럼 생겼을 수도 있다.그런데 대부분의 일반인(성인)들은 산의 모양이 이상하다고 말 할 것이다. 그들이 갖고 있는 산에 대한 고정관념의 판단이다. 반면에 대부분의 어린이는 산의 모양에 대해 전혀 이상함을 느끼지 못한다. 유아기적 관념의 판단기준에 맞기 때문이다. 이번에는 산의 모양을 약간 변형한 ⓑ그림을 보자.이 그림을 본 대부분의 사람들(성인이나 유아 모두)은 산의 형태에 대해선 아무런 이의를 제기하지 않을 것이다. 각자의 고정관념에 부합되기 때문이다. 그런데, 만일 실제로 산이 ⓐ와 같이 생겼다면 ?... 오해받을 일은 하지 말자. 기형적인 과일을 그려서 형태가 틀린것으로 오해받는 것보다는 정상적인 형태로 고쳐서 그려야 한다. 많은 이의 공감을 원한다면 보편성을 무시해선 안된다. 보편성을 무시할 수록 소수의 공감만을 받게 된다. 다수의 공감을 원하는 그림을 그리고자 한다면 때로는 보이는 데로 그려서는 안된다. 보편성을 생각해서 보편적 형태와 분위기를 만들어주어야 한다. 그것이 싫다면, 다수의 공감은 포기하라.

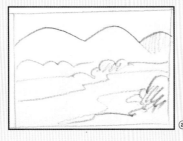
ⓐ

ⓑ

STEP54
기초풍경 2
(물이 있는 풍경)

물을 표현할 때, 잔잔하게 고여있는 물을 그릴 때는 붓의 터치방향을 옆으로 하고, 흐르는 물을 그릴 때는 물이 흐르는 쪽으로 그린다.

STEP BY STEP

완성작

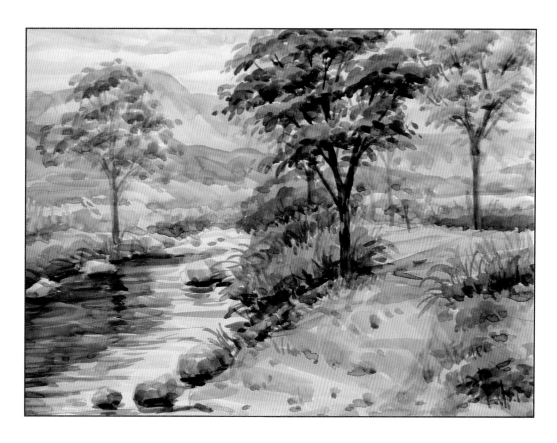

2권.미술은 연출이다

1 나무를 스케치 할 때에는 잎의 덩어리의 외곽을 적당히 그려준다. 어차피 색을 칠할 때에도 성기게 칠해야 하기 때문이다. 나무가 그림의 주제물체가 될 경우엔 적당한 위치를 잡아주어야 한다. 황금비례도 생각하고 시점에 따른 투시도 어색하지 말아야 한다.

2 하늘과 물, 땅을 터치를 옆으로 해서 칠한다. 멀어질수록 물과 녹색, 또는 청색을 조금씩 섞어(무채색화 시킨다) 거리감을 준다.

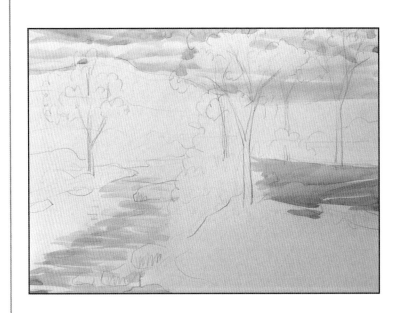

3 멀리있는 산을 그린다. 산은 멀어질수록 청회색화 한다.
 (아주 먼 산: 파랑색+주황색+갈색+초록색조금,
 중,원경 산: 녹색,또는 초록색+파랑색+갈색 조금)

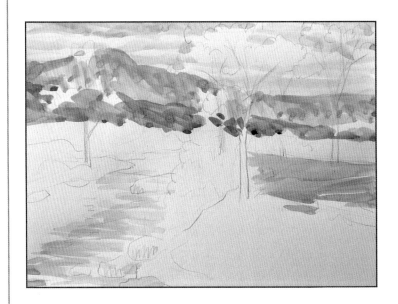

미술실기시리즈

4 근경의 나무잎을 그린다.

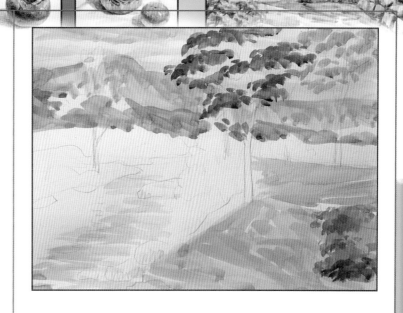

5 다른 나무도 칠한다. 기본 명암단계와 거리감을 생
각한다.

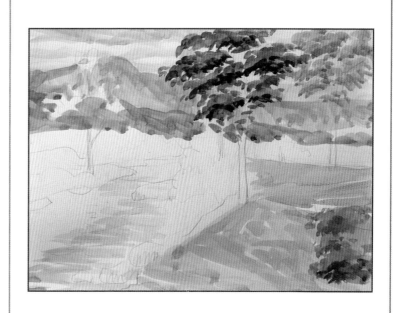

6 잡풀들을 하나의 덩어리로 표현한다.

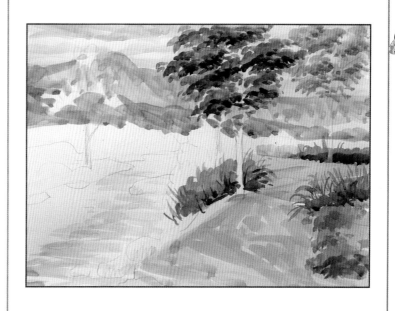

2권.미술은 연출이다

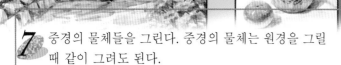

7 중경의 물체들을 그린다. 중경의 물체는 원경을 그릴 때 같이 그려도 된다.

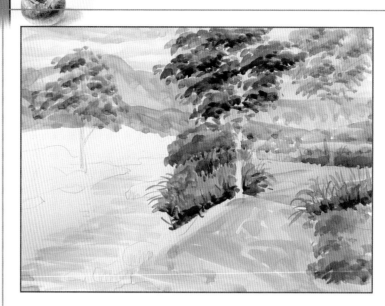

8 각 덩어리마다 조금씩 색의 변화를 주면서 칠해 준다. 멀어질수록 명암단계는 단순화된다.

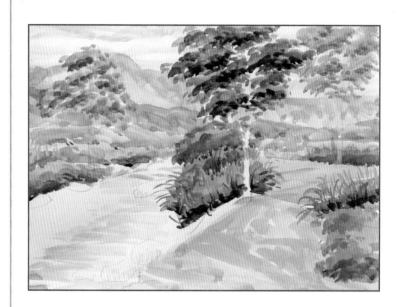

9 물을 그린다. 물의 색은, 밝은 부분은 엷은 하늘색이나 파랑색(코발트)으로 하고 그늘진 부분은 녹색에 고동색을 섞은 색으로 한다.

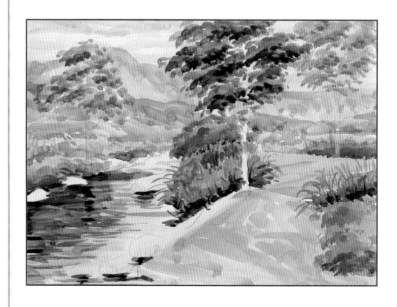

미술실기시리즈

10 물에 비친 나무의 줄기를 그려주고 돌과 잡풀들을
그려준다.

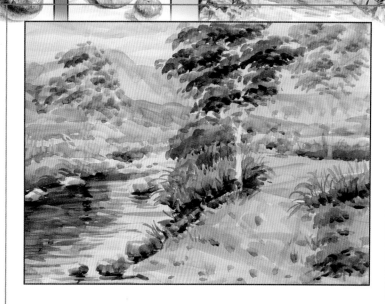

11 완성된 모습이다. 풍경화의 성패는 나무줄기와 가
지에 있음을 명심하기 바란다.

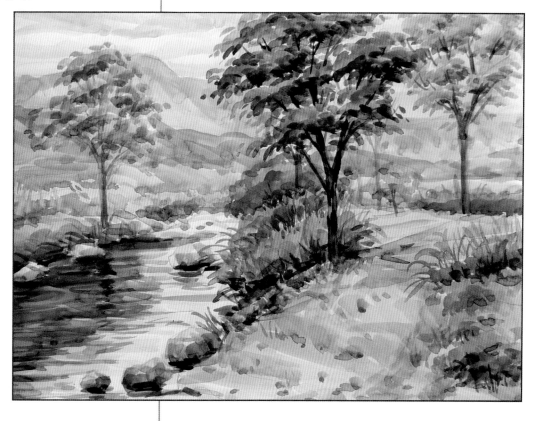

2권.미술은 연출이다

STEP 55
기초풍경 3
(소나무 있는 풍경)

이제껏 배운 것을 잘 이해했다면 어떠한 풍경도 자신있게 그릴 수 있을 것이다. 기본원리를 알고 나서 가장 중요한 것이 자신감이다. 거기에 더하여 새로운 것에 대한 적극적인 갈망과 열의가 있다면 당신은 곧 최고가 될 것이다.

STEP BY STEP

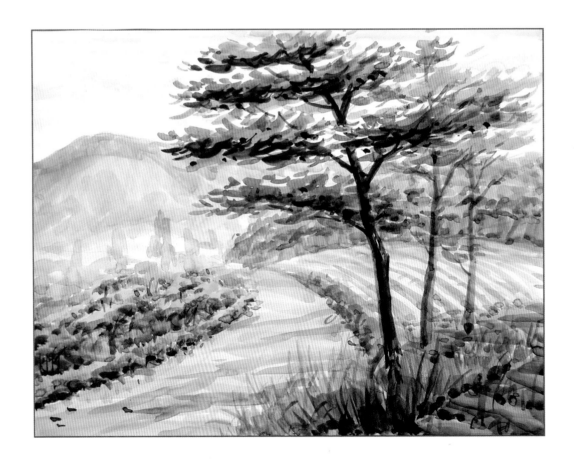

1 하늘을 먼저 맑은 색으로 칠한다. 구름부분을 적당히 남겨 놓는다. 구름의 아래부분은 밝은 회색으로 그늘진 느낌을 그려준다.

2 거의 회색화된 산색(청색+주황색+갈색+초록색)으로 원경의 산을 표현하고 황토색으로 길을 표현한다. 원경의 산은 터치방향을 아래로 단순하게 그려주고 길은 터치를 옆으로 하고 뒤로 가면서 물과 초록색(또는 파랑색)을 조금씩 섞어 후퇴된 느낌을 준다.
길의 표현은 한번에 끝내지 말고 완전히 말랐을 때 한번 더 터치를 살려 칠해준다.

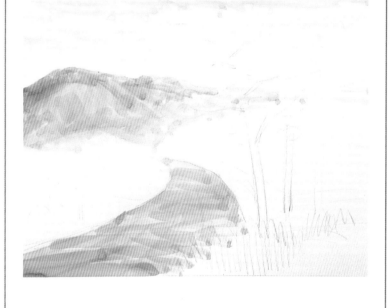

3 중경의 산과 절개지를 엷은 색으로 그린다.

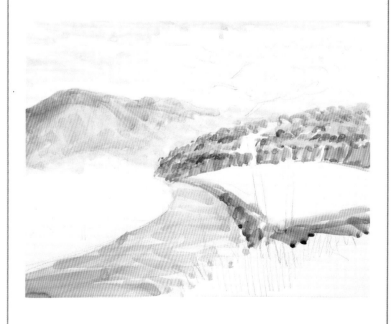

2권.미술은 연출이다

4 좌측의 나무를 그려주고 물을 섞어 멀리있는 나무들을 암시한다. 밭의 비닐을 그려준다.

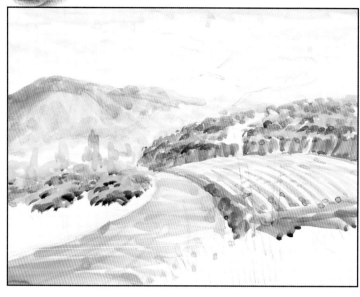

5 앞에 있는 풀을 그려준다. 아무리 작은 물체라도 입체의 기본은 3단계이다.

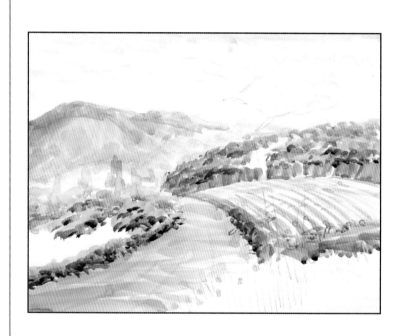

6 근경의 풀을 그려준다. 풀도 덩어리로 생각하여 기본 명암단계를 칠해주고 가는 터치로 풀의 구체적인 모양을 적당히 표현한다.

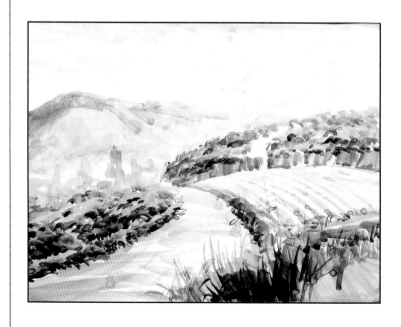

7 근경의 소나무를 그린다. 소나무잎은 푸르스름한 느낌이 들도록 녹색에 약간의 파랑색을 섞는다.

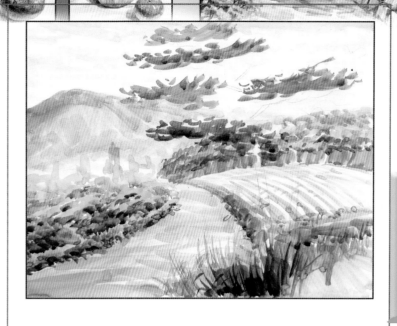

8 초록색과 남색, 자주색을 좀 더 섞어 중간면과 그늘진 면을 그린다. 뒤에 있는 나뭇잎은 물을 적당히 섞어 묽게 하고 나뭇잎색도 변화를 준다.

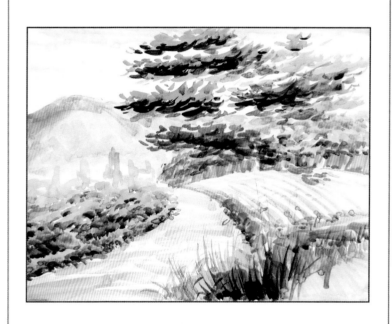

9 줄기와 가지를 그린다. 줄기는 적당히 휘어진 느낌을 표현하고 가지도 어두운 잎사귀 덩어리들을 적절히 이어준다. 뒤에 있는 나무의 가지는 물을 섞어 거리감을 강조한다. 끝으로 그림자를 약하게 그려주고 마무리한다.

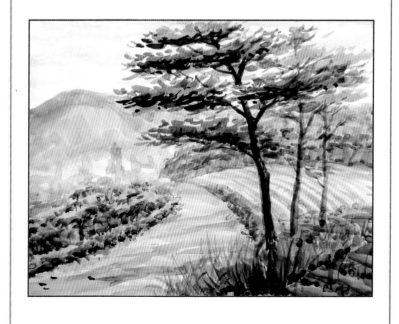

2권.미술은 연출이다

STEP 56

계단 있는 풍경

수 업 진 도 확 인		메	
년 월 일			
선생님	부모님	모	

이제 사진을 보고 풍경을 그려보자. 실제 보이는 풍경은 무척 변화가 많고 무엇을 먼저 그려야 할 지 모를 정도로 혼란스럽게 보이나 그림은 보이는 모든 것을 그리는 것이 아니라 단순화시킨다는 것, 그리고 몇 개의 덩어리로 나누어 거리감을 표현한다는 것, 그리고 무엇이든 이제껏 배운 빛의 원리에 의해 순서대로 그려가면 된다는 기본원리를 성실히 생각하면 전혀 어렵지 않다. 일단 한번 시작해 보자.

동영상시디

STEP BY STEP

완성작

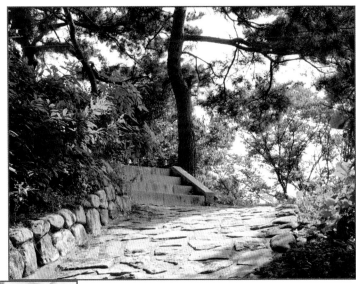

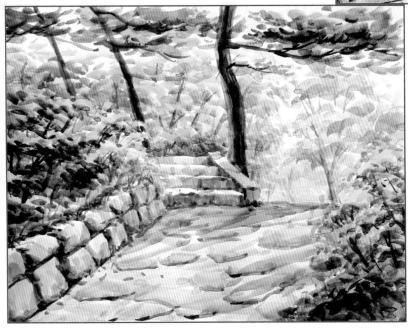

1 스케치를 할때 근경과 중경, 원경의 구분을 분명히 결정하여야 한다.

2 근경의 밝은잎사귀부분을 잎사귀의 늘어진 방향을 생각하며 칠한다. 지루하지 않게 조금씩 색변화를 주는 것을 잊지 말아야 한다. (연두색,녹색, 올리브 그린, 주황색등을 적절히 섞는다.)

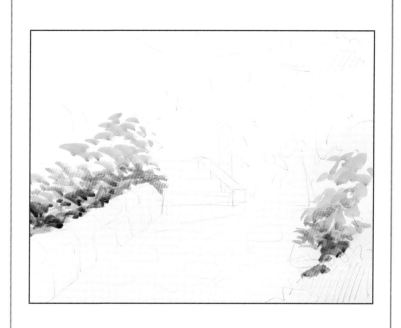

3 초록색과 주황색,자주색,갈색등을 적당히 섞어가며 중간면과 어두운 면을 칠한다.

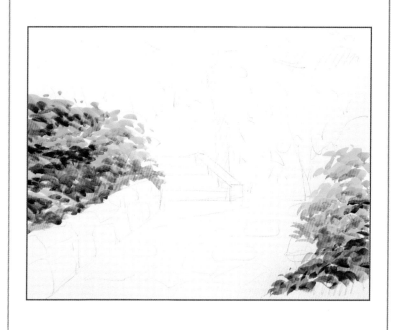

2권.미술은 연출이다

4 땅과 축대부분을 기본 터치방향을 생각하며 칠한다.

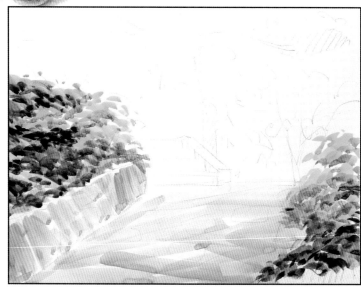

5 원경의 나무를 옅은 색으로 크게 칠한다.

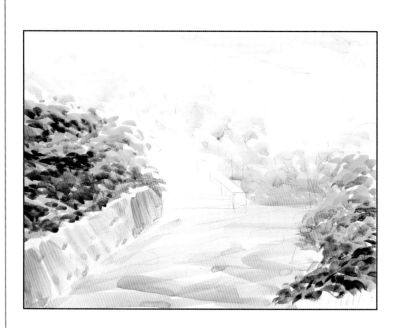

6 중경의 나무를 좀 더 구체적으로 칠한다.

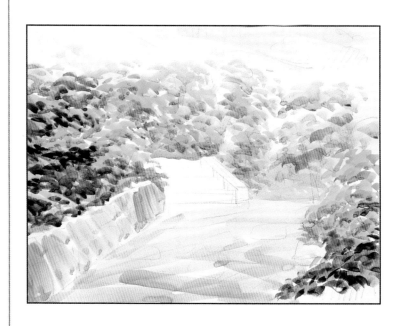

7 계단과 축대의 어두운 부분을 진한 회색단계로 칠한
다. (부분적인 색의 변화를 준다.)

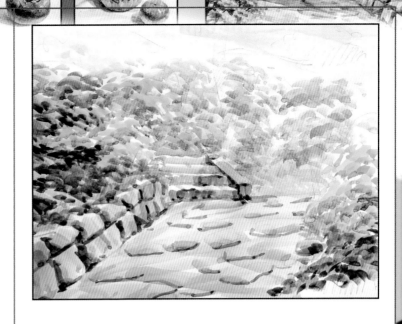

8 근경의 소나무잎을 그린다. 바닥과 축대의 작은 색
변화를 표현한다.

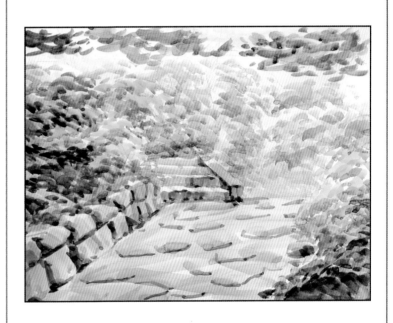

9 거리감을 생각하며 줄기와 가지를 그려준다.

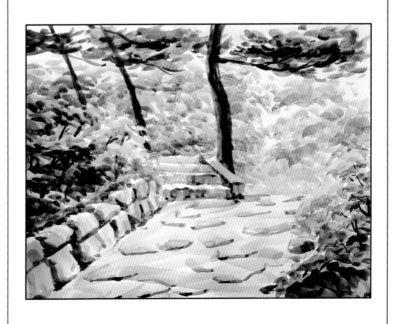

2권.미술은 연출이다

10 그림자를 그려주고 마무리한다.

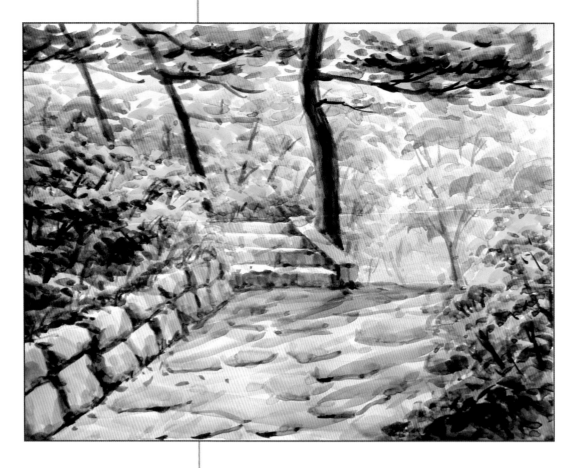

하나 더

황금비례

황금비례(황금분할)는 그리스시대부터 이어져 온 가장 이상적인 비례의 원리이다. 즉, 가로와 세로의 비율이 1: 1.6(1.614)일때 시각적으로 가장 안정되고 균형감 있는 상태가 된다는 이론이다. 오늘날에는 특별히 신경쓰는 이론은 아니지만, 책이나 과자봉지,병,캔,건물의 여러부분등 여전히 우리주변에 있는 많은 물건들이 이러한 황금비례에 의하여 이루어진 것을 볼 수 있다. 황금비례의 원리를 모르더라도 자연스런 비례관계를 연구하다보면 자연스럽게 황금분할의 비례에 맞게 되는 경우가 많다. 이것은 황금비례가 인위적인 이론이기 보다는 자연의 구조가 본질적으로 이러한 비례관계를 추구하는 것이 아닌가하는 생각이 들게 하기도 한다.

아래의 3개의 사각형을 보면 ⓐ는 확실한 정사각형으로 보이고 ⓑ는 확실한 직사각형으로 보이나 ⓒ는 확실하다는 단어사용이 유보되는 어중간한 직육면체이다. 이러한 , 확실히 단정되지 않은 어중간한 선택의 상태,즉 적당한 균형지점이 황금비례에 걸리는 경우가 많다.그림의 구도를 잡을 때, 물체를 배치할 때 무시할 수 없는 원리임은 분명하다.

투시법

미술에서 투시도법은 원근법과 함께 가장 기본적인 원리이다. 투시도법을 모르거나 생각지 않고 그림을 그리면 전혀 터무니 없는 그림이 된다. 대략적인 원리를 알아보자.

1점투시

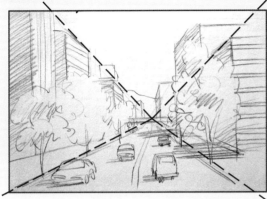

1점투시는 X자형 구도라고 말하는 ,미술에서 주로 사용되는 가장 흔한 시점이다. 거리풍경이나 실내풍경에서는 일반적으로 1점투시를 하게 되는데 한개의 소실점을 향한 각 물체의 기울기에 대한 고려를 하여야 비례가 어색해지지 않는다. (소실점은 항상 지평선(또는 수평선) 위에 존재한다.)

2점투시

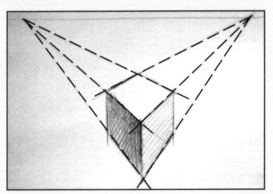

2점투시는 소실점이 두 곳에 생긴다. 넓은 시야에서 물체의 원근감을 강조할 때 사용한다. 작은 물체에서의 사용은 형태를 왜곡시킬 우려가 있다.

3점투시

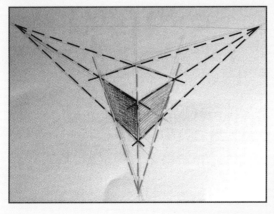

3점투시는 조감도와 같이 극적인 원근감을 강조하기 위해서 주로 사용한다. 소실점이 3곳이다.

2권.미술은 연출이다

STEP 57

정원 풍경

이번에는 재미없는 대상을 적당히 연출하여 그럴듯한 화면으로 만들어 보자.

STEP BY STEP

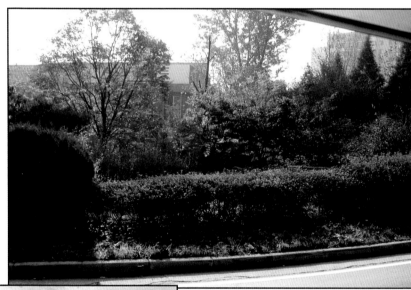

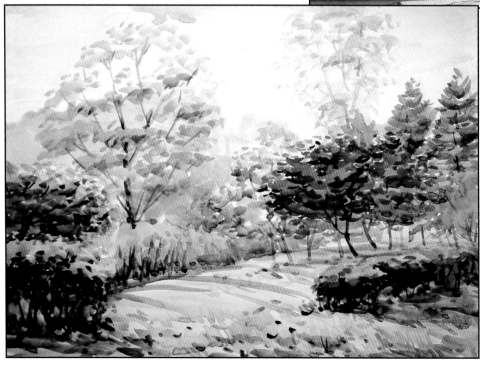

1 사진에서는 몇 가지 재미없는 부분을 없애주거나
바꿔주었다. 앞쪽의 정원수가 화면을 가로질러 있
기 때문에 답답한 느낌을 없애기 위해 일부 정원수
를 없앴고 뒤의 건물이 안 어울리기 때문에 숲의 느
낌으로 바꿨다. 이와 같이 그림은 보이는데로 그리
는 것이 아니라 원하는 의도에 따라 자유롭게 재배
치와 첨삭이 가능하다는 점을 명심하기 바란다.
　하늘을 가볍게 칠하고 구름을 약간의 미색으로 칠
해 주었다. 멀리 있는 숲은 청록회색으로 한번에(터
치를 아래로 해서) 칠해준다. 중경에 있는 단풍나
무의 명시성을 살려주기 위해서 의도적으로 나무를
그릴 부분을 남겨놓고 칠한다.

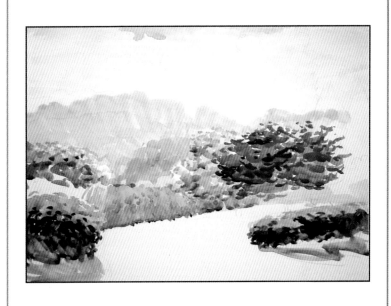

2 중경과 근경의 나무들을 기본 단계를 생각하며 밝게
칠한다.

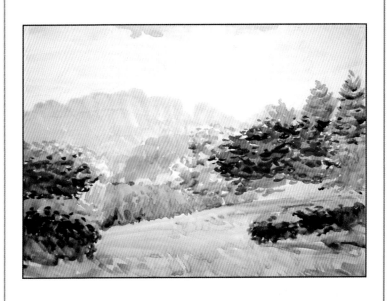

3 잔디를 밝은 연두색과 녹색을 적당히 섞어가며칠한
다. 가까운 부분은 잔터치로 잔디의 느낌을 표현해
주고 멀어질 수록 물을 섞어 평면적으로 칠한다.

2권.미술은 연출이다

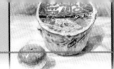

4 중경의 커다란 나무를 그려준다. (갈색+녹색, 또는 노랑색+주황색+녹색)

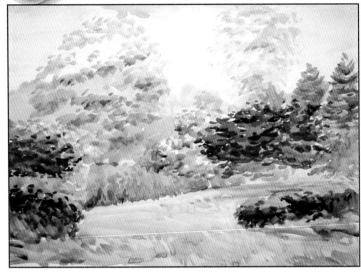

5 가지를 거리감을 살리며 그려준다. 잔디의 묘사와 그늘,낙엽을 그려넣는다.

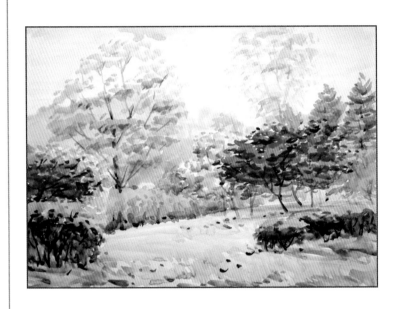

6 그림자를 넣어주고 작은 변화들을 첨가한다.

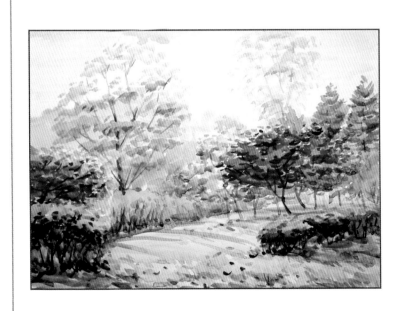

 부분을 확대해 본 모습이다. 경쾌한 터치는 수채화
만의 매력이다.

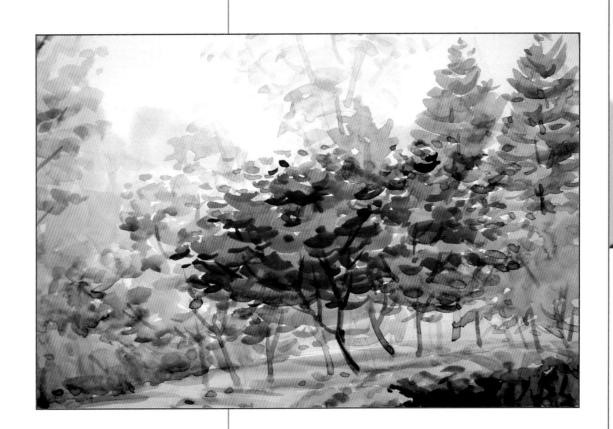

2권.미술은 연출이다

STEP 58

영월계곡풍경

수 업 진 도 확 인		메	
년 월 일		모	
선생님	부모님		

잔설이 있는 겨울 풍경을 그려보자. 여름풍경과는 달리 색들이 약간은 가라앉은 느낌으로 칠하는 것이 겨울의 분위기를 살리는데 효과적이다. 사진을 찍을 당시 무척 차가운 바람이 불던 기억을 생각하며 그렸다.

STEP BY STEP

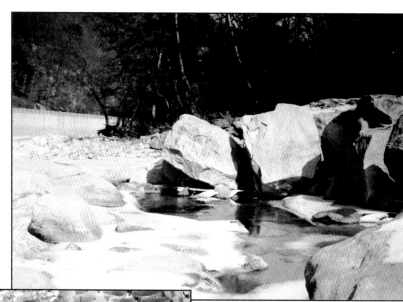

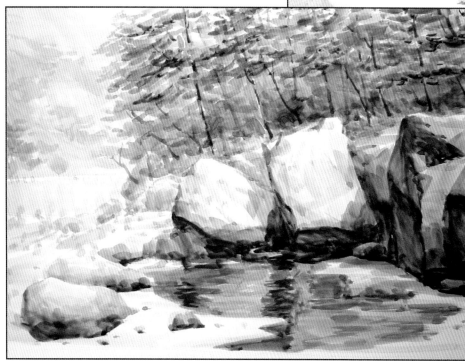

미술실기시리즈

142

1 원경을 바람이 강하게 부는 느낌을 표현하기 위해
우선 큰 붓으로 전체를 물로 적셔주고 마르기전에
빠른 터치로 하늘과 산을 번지게 그려주고 산에 연
한 색으로 소나무를 그려준다.

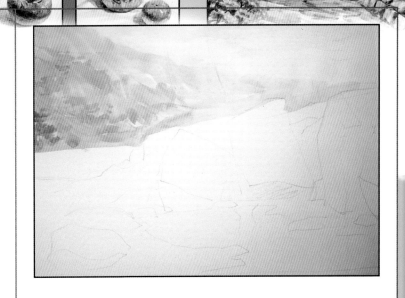

2 소나무 숲의 밝은잎을 그려준다.

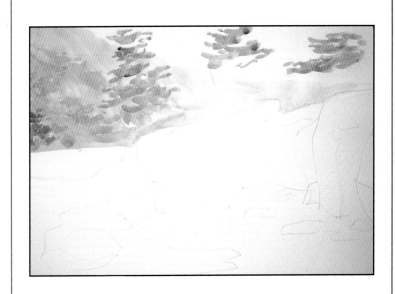

3 소나무숲을 마무리해주고 바위의 밝은 부분을 옅
은 황토색으로 칠한다.

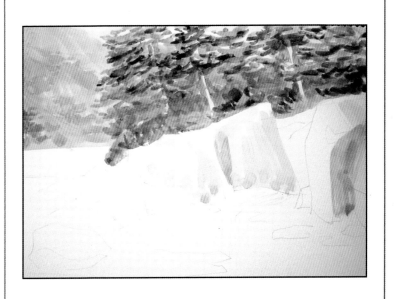

2권.미술은 연출이다

4 겨울의 차가운 느낌을 주기 위해 그늘진 부분을 청회색계열로 칠한다.

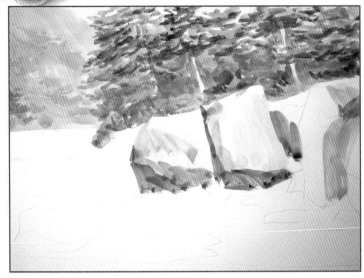

5 눈덩이 사이로 보이는 물과 그 속에 비친 바위의 느낌을 표현한다.

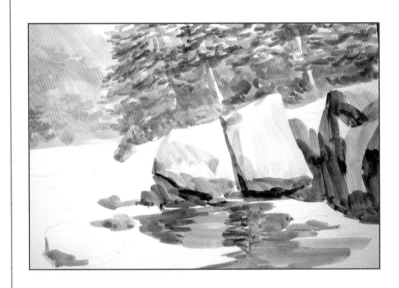

6 계곡의 건조한 느낌을 연한 무채색계열로 칠한다.

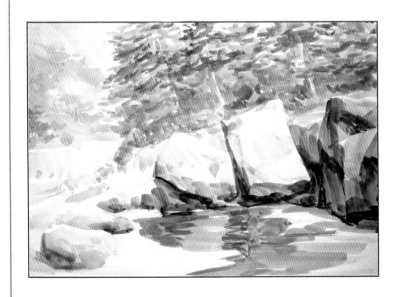

7 바위의 어두운 면을 강조하고 계곡의 작은 바위들을
표현한다.

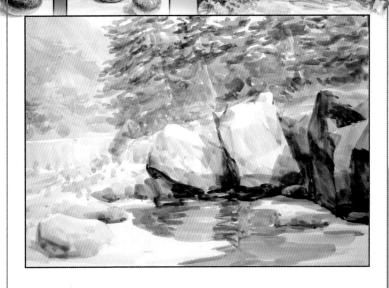

8 세부적으로 다듬어주고 물과 눈의 경계도 자연스럽
게 구분하여 준다.

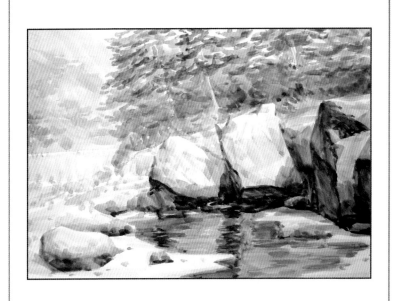

9 나무가지를 그려주고 마무리한다.

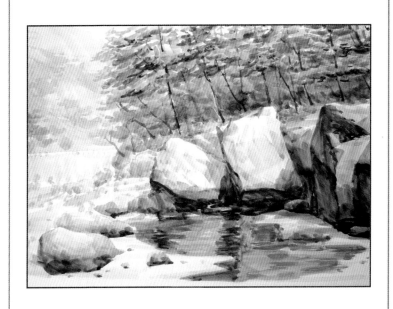

2권.미술은 연출이다

STEP 59

안개낀 풍경

수 업 진 도 확 인		메
년 월 일		
선생님	부모님	모

대상을 극적으로 변모시켜주는 대표적인 요소가 안개이다. 안개는 공간의 깊이감을 만들어주며 회화적 완성도를 가져다 준다. 마치 여운을 남기는 시나 음악처럼 안개의 느낌은 깊은 사유의 동기를 마련해 주기도 한다.

STEP BY STEP

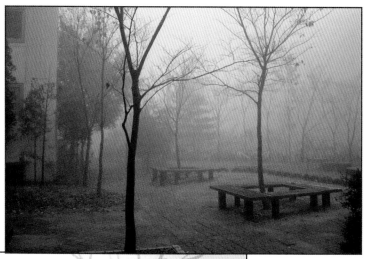

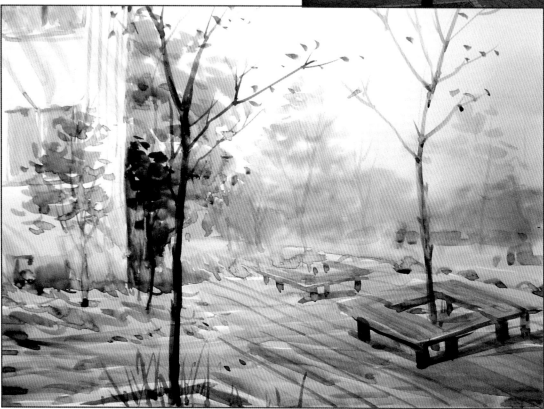

1 넓은 평붓(빽붓)으로 배경 부분에 물기를 주고(이때, 그리세린을 약간 첨가 해주면 건조속도가 느려져 여유있게 그리기가 훨씬 용이하다.) 종이가 촉촉한 가운데 빠른 터치로 원경의 산과 나무를 번지게 표현한다.

2 원경과 중경이 번지면서 자연스럽게 이어지도록 하고 근경의 땅을 칠한다.

3 시멘트바닥을 크게 칠해 주는데, 너무 일정한 방향으로 그으면 단조로우므로 약간씩 방향을 틀어 칠하고 색감도 변화를 주어 자연스러운 느낌을 준다.

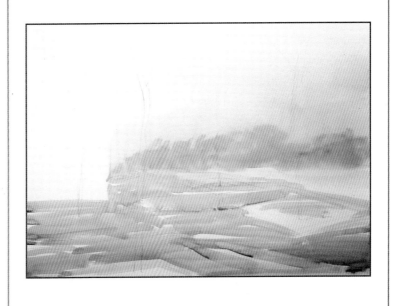

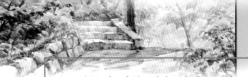

4 건물의 기본 색을 칠하고, 하늘부분이 아직 촉촉한 상태에서 나무를 그린다. 하늘부분이 말랐다면 깨끗한 물로 나무의 경계부분을 적셔준 후 나무를 그린다.

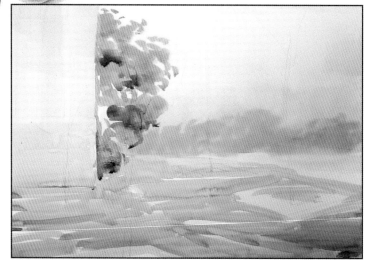

5 나무를 완성하고 마른 풀의 느낌을 표현한다.

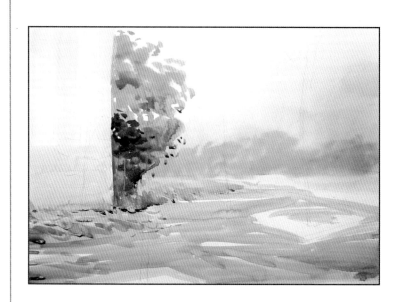

6 창문을 그리고 원경의 나무를 보강한다.

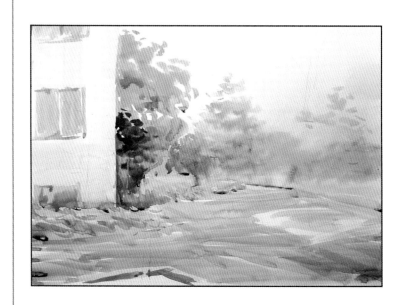

7 벤치를 그리고 바닥에도 변화를 준다.

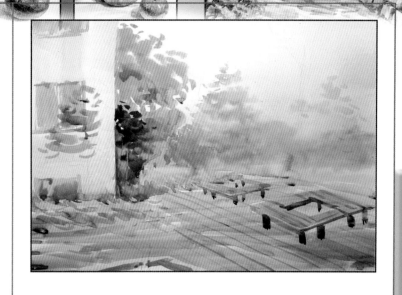

8 근경의 나무가지를 경쾌하게 그리고 벽에 비친 나무의 그림자를 그린다.

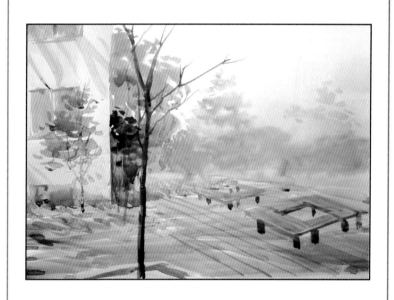

9 몇 개의 잎사귀,잔 풀의 느낌, 약간의 묘사등으로 화면을 꾸며준다.

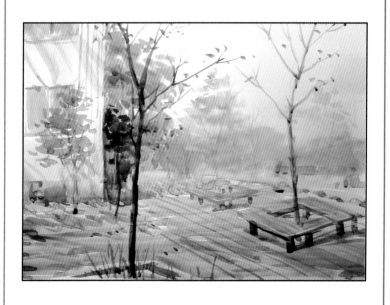

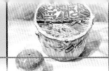

완성작

안개낀 분위기를 빠른 진행으로 완성해 보았다.

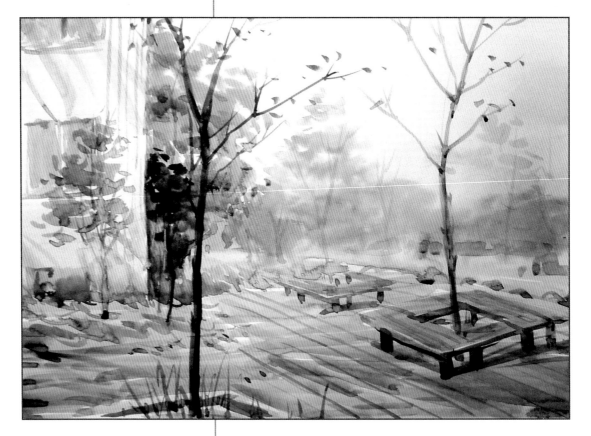

하나 더

안개의 효과

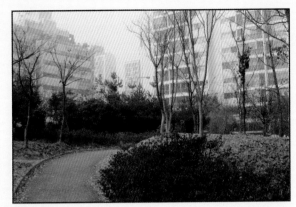

맑은 날의 풍경은 너무 많은 것들이 보여 산만한 느낌을 준다.

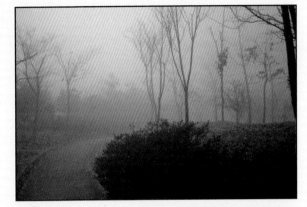

그러나 ,안개 낀 날의 풍경은 많은 것들이 안개에 가려져 훨씬 분위기 있는 풍경을 연출한다. 꼭 안개 낀 풍경을 그리지 않더라도 그림은 이처럼 불필요한 물체들을 생략하거나 거리감을 강조함으로써 보다 정리되고 함축된, 마치 문학의 운문과 같은 은유적 표현이 가능한 것이다.

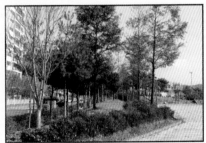
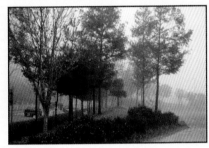
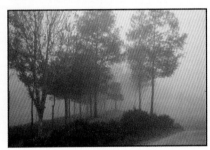

같은 풍경을 맑은날과 약간 안개 낀 날, 그리고 많은 안개가 낀 날을 비교하여 보았다. 어느 것이 분위기가 있는지, 깊이감이 있는지를 관찰해 보고 그 이유를 곰곰히 생각해 보기 바란다. 사람도 자연의 일부이기 때문에 여러 풍광에서 느끼는 정서적 감흥은 누구나 같다.

PART 7 기초편집

2권.미술은 연출이다

찾 아 보 기

찾 아 보 기

미술실기 시리즈 1,2,3,4,5 -실기의 모든 것이 이 안에 있습니다.

1권. 미술은 순서다

김승수 저 /동영상 CD교재 별도 판매(총 29장)

미술의 가장 기본적인 원리를 기초부터 설명하여 누구나 쉽고 빠르게 배울 수 있도록 하였습니다. 미술을 배우기 위해서는 반드시 알아야 할 내용이며 본 실기시리즈의 2,3,4,5권을 보기전에 먼저 보아야 합니다.

3권. 미술은 절제다

김승수 저 /동영상 CD교재 별도 판매(총 24장)

2권까지의 기본과정을 토대로 중고급과정의 정물수채화와 정물소묘, 인물스케치와 인물소묘, 그리고 만화적인 표현과 점묘화에 대해서도 배우게 됩니다. 이 과정을 끝내면 어느정도 표현에 자신감과 응용력이 생기며 스스로 고급수준의 미술교양인이라고 자부할 수 있습니다.

4권. 미술은 흐름이다

김승수 저 /동영상 CD교재 별도 판매(총 23장)

3권까지의 중급 과정을 토대로 한 단계 나아간 중고급의 수업 과정입니다. 번지기 기법을 이용한 전문풍경수채화 그리기와 풍경소묘, 입시생을 위한 색채소묘와 발상의 전환, 포스터그리기, 그리고 다색고무판화과정까지 다양한 장르에 대한 이해와 표현력을 기를 수 있도록 구성하였습니다.

5권. 미술은 자유 다

김승수 저 /동영상 CD교재 별도 판매(총 26장)

4권까지의 기본과정을 토대로 본격적인 전문 미술가가 되기 위한 최고급의 수업과정입니다. 수채화,소묘의 다양한 고급 표현연구와 인물수채화,아크릴화, 유화의 기법등 작품으로서의 미술을 제작하는 방법에 대해서 설명하였습니다.